大人の
自由時間

U0108626

大人的跑步課
從挑鞋方法到姿勢調整，
跑步技巧大公開

白方健一、NAISG／著　楊毓瑩／譯

前言

　　想開始跑步，卻怎麼也動不起來的人、以前有過跑步經驗，但馬上遭遇挫折的人。要養成跑步習慣還真難。

　　跑步是相當自然且貼近生活的運動。並且，具有使心情變積極、正向的能量。因為，沒有人是向後跑的。

　　開始跑步後，會出現感到非常暢快舒適的瞬間。跑向目標時的爽快感。抵達目標、跑完後的成就感。所有要素結合後，便能獲得滿滿的充實感。

　　當然，不是每次都能體會到這種感覺。身體不適的時候，也會有點提不起勁。這種時候不要勉強自己，請休息或放慢步調。這麼一來，就能將跑步聰明地融合在生活中，請試著調整「工作、跑步、平衡」。

Contents

第2章

慢慢跑的方法 ······53

Contents

第5章

享受跑步──
半程馬拉松……115

Contents

prologue

將「苦差事」變成「樂事」

跑完全馬！就算不是抱著如此宏大的
目標，應該也有很多人希望培養跑步
習慣，使之成為一種生活型態吧。即
使年齡來到40歲、50歲，為了可以長
期享受跑步的樂趣，請先抑制想馬上
開始跑步的心情，先來瞭解跑步前所
需的準備事項。

跑步是一種生活型態

跑步既痛苦
又辛苦？

學生時代有參加運動社團的人，或許對於跑步帶有罰跑的印象。而對於一般沒有運動習慣的人而言，則有訓練的印象。這些「痛苦、辛苦的」印象，也增加了開始跑步的難度吧。

但是，跑步其實是很簡便的運動。只要有跑鞋，隨時隨地都能起跑。累的時候，也可以途中停下來用走的。心情好的時候再繼續跑。想出門稍微跑上一段路就去跑，跑步就是這麼一回事。

享受跑步樂趣的方式也很多樣。可以沿途欣賞周邊景色，也可以到未知的地方探險。身體變瘦、跑步的時間和距離拉長等，也可以體驗到成就感。跑步是豐富生活的方法之一。

有效培養跑步習慣，
從外在開始

跑步是很容易投入的運動。由於目前的跑步熱潮在後面推了一把，只要去一趟商店，就可以輕鬆入手跑鞋、配備等各種商品。跑步不需要制式服裝。穿著自由服裝即可。不過，能享受時尚，也是人氣運動的特色。後面將會提到，從形式著手，對於習慣的養成也很有效。光是穿上配備，便彷彿自己已經成為跑者的一員，相信每個人都可以體會到這種高昂的情緒。

利用空檔，
跑3分鐘也好

對於平常沒有運動習慣的人而言，起跑的難度或許很高。出門前往跑步場地、換上跑步勁裝、再穿上跑鞋，然後想：「起跑囉。」這樣的繁文縟節讓人覺得麻煩透頂。有這種想法的人不妨轉換成「到附近買瓶牛奶」的感覺，嘗試踏出第一步。

但是，持續跑3分鐘，對於平日沒有跑步習慣的人來說，其實應該有點痛苦。因為，這是真正的跑者可以跑1公里、一般人可以跑500公尺左右的時間。首先，請不要勉強自己。

不過，一旦開始跑步，這點小事就不算苦了。反而會變得能感受到快樂。即使是過去覺得有點遠的地方，也會轉換思考，認為用跑的很快就會到了。為了能體驗這樣的改變，先踏出第一步吧。

有跑步的想法，但一直無法付諸實行的人，請以「到附近買瓶牛奶」的輕鬆心情，先踏出最初的第一步。

不三分鐘熱度的計畫

從步行開始，想跑再跑

　　動身跑步時，首先進行的是「步行」。沒必要強硬地認為「不跑就沒意義」，使勁投入。反而剛開始愈是興致勃勃，訂定「每天跑30分鐘」等很難達成的目標，愈容易遭遇挫折。先用走的，想跑的時候稍微跑起來，累的時候再回到走路。這樣就不會變成無法持之以恆的人。

先步行。等想跑的時候再跑。感到疲倦時，停下用走的就好。跑步是很自由隨興的運動。

先全副武裝，但只走路即可

從外觀進入跑步的領域也是一個方法。穿上喜歡的跑鞋，用時尚的裝備包裝自己。「非跑不可」的義務感就會自然而然轉變為「想跑」的欲望。雖然有各種方法，但是徹底降低跑步前的難度，以自己的意志主動跑出第一步是很重要的。

能持續步行後，下一個步驟就是稍微注意動作。抱著「被一條線從上

將配備準備齊全，從外觀著手也是一個手段。

方吊著的想像」即可。維持在腰部不要往下沉、背肌伸直的狀態。跑步經驗不豐富的人，如果突然開始跑，容易形成不流暢的動作。首先，透過步行調整姿勢。

縮小步行和跑步的差距

等走路變穩後，再慢慢加快速度。維持良好的姿勢繼續行走，步行間會出現一定的節奏。漸漸加快節奏，在自己想跑的時機跑起來。累了的話再換成步行。反覆以這樣的節奏進行。

訣竅在於縮小步行和跑步的速度差。這個差距愈大，就會愈辛苦。透過縮小速度差，可以促進脂肪燃燒並提升循環系統的功能。不僅能減緩辛苦程度，也能嘗到有氧運動的「甜頭」。

請千萬不要努力過頭。因為，過度努力導致受傷，也是無法持續跑步的主要原因之一。

瞭解自己的身體

與自己的身體對話

應該有好好檢視自己的身體吧。膝蓋和髖關節的疼痛、體重增減、飲食量、睡眠時間、當天的心情……。

不限於跑步,正式開始任何一種運動時,都希望與自己的身體「對話」。跑步的時候,如果身體某個地方感到沉重或疼痛,盡量早點拿出「停止的勇氣」。疼痛是身體發出來的求救警訊。忍受不適繼續跑步,結果造成受傷,是最不智的。

尤其要注意肌肉的狀態

跑步時,會有身體完全離開地面的瞬間。也就是說,反覆進行左右交互的單腳跳躍就是跑步運動。因此,著地時會對腳部造成相當大的負擔。肌肉具有吸收著地衝擊力的緩衝墊功能。但是,一旦累積疲勞肌肉硬化後,即無法充分吸收衝擊力。跑步前,請觸碰自己的身體,確認小腿、膝蓋、大腿及腰部等部位,有沒有緊繃、痠痛,或者與平常不一樣的感覺。尤其跑步運動中,常有導致膝蓋疼痛的傷害。最具代表性的就是「髂脛束摩擦症候群」、「髕骨肌腱炎」

及「鵝足黏液囊炎」3種。

●「髂脛束摩擦症候群」…由於膝蓋反覆彎曲伸直,髂脛束和膝蓋骨產生摩擦,形成發炎的症狀。也會有「膝蓋卡住」的感覺。一旦惡化,會加重疼痛,甚至影響上下樓梯等日常生活。也稱為「跑者膝」。

●「髕骨肌腱炎」…同樣是連接膝蓋骨和脛骨的髕骨肌腱產生發炎症狀。著地時會發生疼痛。容易由反覆跳躍的運動引發,也稱為「跳躍膝」。

●「鵝足黏液囊炎」…膝蓋骨的外側、下側及其周邊範圍,產生疼痛和腫脹。尤其大幅伸展膝蓋時,容易引發疼痛感,使上下樓梯變得辛苦。初期只有動到膝蓋才會產生痛感,但惡化後即使不動也會持續感到疼痛。

與身體交流後,開始與精神對話

　　下一階段的對話,屬於精神層面。提不起勁卻只靠義務感而跑,是開心不起來的。真的想跑嗎?是否在硬撐呢?請誠實面對自己的感覺。

　　當你仍然處於享受跑步的階段時,不會有「非跑不可」的義務感吧。不過經常會聽到「長期持續跑的話,會受到義務感驅使」的說法。並且,對於「一旦休息幾天,便會回復到原來的身體」的資訊感到焦慮,勉強自己去跑,造成效果低弱,甚至最糟的情況是放棄跑步。

　　不要焦急、不要半途而廢,以花長時間培養跑步習慣的想法開始跑步吧。

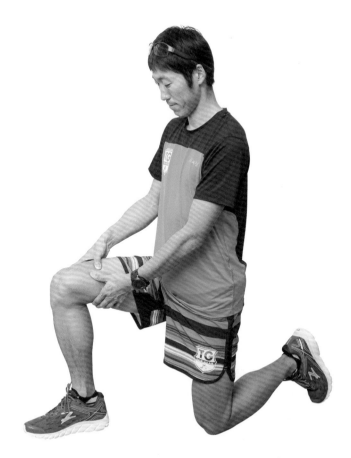

觸碰肌肉,確認有無感到緊繃,與自己的身體「對話」。

計算心率

**掌握心率，
活用在跑步中**

　　心率指的是心臟1分鐘跳動的次數。透過這個數字可以計算運動的強度和自己的心肺功能。一般講到心率，可能會想到頂尖選手進行的高強度訓練，但是不如把它視為更容易瞭解運動強度的工具，初學者採用這個標準反而比較好。

　　心率在起床時、安靜時、運動時及緊張時皆不同，會依個人當下的狀態變化。其中，跑步重視的是「最大心率」和「安靜心率」。如文字所示，最大心率指的是全力運動時的心率。安靜心率則是不活動狀態下的心率。起床時，將3根手指貼覆在手腕內側的血管上，計算脈搏。測量15秒再乘以4，就可以推算出1分鐘的脈搏數（≒心率）。從這兩個心率即可決定「目標心率」。

**以卡氏公式(Karvonen Formula)
求出目標心率**

　　如果以距離和時間為目標，很多初學者無法設定適當的強度目標。因此，可以採用同時測量心率的「心率訓練法」。訂定「目標訓練強度心率」，以此為基準進行跑步。

　　目標訓練強度心率是透過相對於最大心率的運動強度百分比（％）來計算。這就是「卡式公式」。公式為：目標訓練強度心率（拍／分）＝（最大心率－安靜心率）×目標訓練強度百分比＋安靜心率。

●**最大心率的計算公式**
最大心率＝220－年齡 （歲）
例：50歲的情況
220－50＝170

●**目標訓練強度心率的計算公式**（目標訓練強度為60%或70%）
目標訓練強度心率 （拍／分） ＝ （最大心率－安靜心率） × 目標訓練強度百分比＋安靜心率
例：50歲的情況
220－50＝170 （最大心率）×0.6～0.7＝102～119
以公式的計算結果 （就上述例子而言） 102～119的心率為標準， 進行跑步即可。

利用「心率監控裝置」
正確測量心率

　　不過，要測量運動時的心率其實很難。因為，要測量脈搏的話，就必須停下腳步，而停下來的期間，脈搏會漸漸下降，因此無法取得正確的數值。

　　所以，可以即時顯示心率的「心率監控裝置」，就是一個相當方便的心率測量工具。套在胸部上直接測量心率，再將數據資料傳送到手錶型的接收器。也有從手腕測量的手錶型款式。商品從較平價的1～2萬日圓，到內建GPS的專業機型都有。

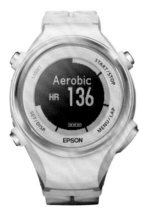

手錶型的心率監控器。跑者專用的機型功能比較多。請選擇適合自己的商品。

＜WristableGPS SF-850PB／PW／
（Seiko Epson）＞

有氧能力與心率的關係

　　有氧能力變高後，即使以相同速度跑步，也能將心率控制在較低的數值。這是因為心臟跳動1次，輸出的血液量增加了。血液量增加後，在沒有運動的安靜狀態下，心率也會降低。早上起床時測量心率，發現比以前低時，即可看出跑步的效果。這些顯而易懂的數據資料，也可以提升幹勁和動力。

　　本書中提出的目標訓練強度心率，是以下列標準計算。

　　慢跑＝60%
　　間歇跑／重複跑＝85～90%
　　越野跑＝80～85%

測量心率，就能客觀評估練習的成果。

在房間也能做的5分鐘運動

不能跑的時候也能跑

不是只有到戶外跑才算跑步。當然也有在雨中奔馳的瘋狂跑者，但是容易感冒，泡水的足部皮膚也容易起水泡，所以並不建議如法炮製。也有很多在房間即可進行且有益跑步的簡單運動。即使忙到沒時間到戶外跑步，也可以保持身體狀態，將體能下降的程度控制在最低限度。另外，為了不打消運動的念頭和動力，先來學習日常生活空檔中就能做的小運動。

跑步是全身運動

跑步是不斷反覆進行的左右交互單腳跳躍。培養平衡感的有效方法，就是**單腳站立**。試著閉上眼睛站立30秒。可以穩定身體軸心，有助打造漂亮的跑步姿勢。並且，**髖關節**和**肩胛骨**動作時的幅度和流暢度也很重要。從腿部和手臂的根部開始動作是最適當的。跑步時只利用腳掌或肩頭的小動作，能量效率極差。這些動作都可以透過室內運動習得。

跑步少不了軀幹的穩定性

腿和手臂要能強而有力、輕盈地擺動，缺少不了作為主幹的軀幹穩定性。在這裡要介紹幾個鍛鍊軀幹的訓練方法。「**撐體運動**」可以簡單又安全地鍛鍊軀幹。「**臀部走路法**」是坐在地板上，像踏腳一樣，左右臀部交互移動、前進的運動。具有矯正骨盆的功效，可以調整髖關節以下的腳步動作。而且，據說也能使腰部周邊和腹部周圍的曲線變美，並且預防腰痛。

那麼，各種訓練的進行標準如下，計算次數的項目為10次，保持姿勢的項目為30秒，大概做1～3回即可。

● 單腳站立

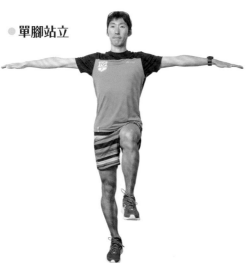

雙手往兩邊展開、伸直,以單腳站立30秒。最好能用力收緊腹部和臀部。進階者可以閉上眼睛。將體重落於後腳跟、小指球肌及拇指球肌上。

● 髖關節

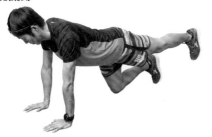

①四肢著地,單腳提高。背部到腳掌成一直線伸直。

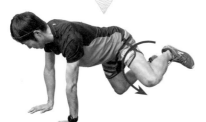

②將膝蓋拉向腹部,大幅度往內轉。
左右交互進行此動作。往外轉時也一樣。

● 肩胛骨①

將2顆網球貼在一起,放置於地板,仰躺於上。將網球放在兩肩胛骨之間揉壓。稍微移動身體,或者做類似仰臥起坐的動作。

● 肩胛骨②

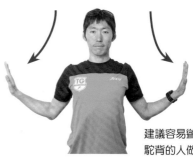

①雙手往上伸直。

②手掌往外轉的同時,往下移動雙手手肘。反覆做這個動作。手肘的位置比身體後面一點。

建議容易聳肩、駝背的人做這個動作。

19

● 撐體運動

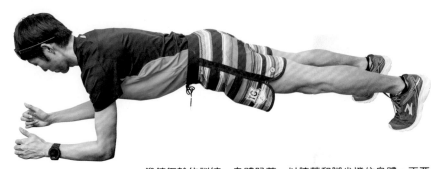

鍛鍊軀幹的訓練。身體趴著,以膝蓋和腳尖撐住身體。不要
拱起腰部或抬高臀部,頭部到腿部保持一直線。此動作1組為
30秒。

● 臀部走路法

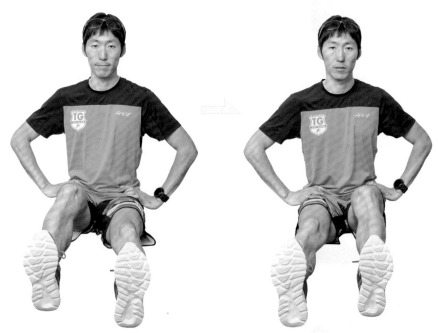

雙腳往前伸直坐在地板上,像踏腳一樣移動左右臀部前進。刺激下腹部和髂腰肌,注意雙腿根
部的動作。同時,手臂也跟著擺動的話,動作會變得較大,具有雕塑體型的功效。

第1章

先站在起跑線上吧！

在這一章節，要學習開始跑步時的必要重點。為了不因為受傷或身體不適等原因放棄跑步，事先瞭解自己的身體非常重要。我們將從確實認識自己的腳部尺寸開始。另外，掌握自己的身體是否已經達到可以跑步的狀態也很重要。利用運動，來養成適合跑步的身體狀況。

01

合腳跑鞋的挑選方式

**先測量實際尺寸，
從合腳的試穿到偏大的尺寸**

　　首先，測量自己的腳。可以自行測量，不過到鞋店有可以測量實際尺寸的工具，所以請店家幫忙正確地測量一次也好。

　　典型的選購方法之所以NG，是因為「大包小」的這種選擇方式。或許因為孩子的腳還在成長，所以挑選偏大的尺寸，但是已經不會再發育的大人，請先從合腳的尺寸開始試穿。即使是一樣的尺寸標示，大小也會因鞋而異，因此如果太緊就選擇大一點的，太鬆的話就選擇小一點的尺寸，慢慢調整。

　　不僅長度，也要注意腳的寬度。將腳踩在鞋墊上，確認最寬的地方是否吻合。鞋墊太寬，腳就會在鞋子中移動，破壞穩定性。過窄的話，腳會受到壓迫，長時間穿在腳上會產生疼痛，而且會形成鞋子無法支撐腳部的現象，也會影響到穩定性。

**穩定後腳跟，
讓腳趾自由移動**

　　人的足部後方是後腳跟。前方是腳趾和腳掌。後腳跟是一大塊的骨頭，腳趾則是由很多小骨頭組成。跑步時，穩定後腳跟，讓腳趾自由動作的狀態是最理想的。

　　貼合後腳跟與鞋子後方時，鞋底要確實包覆腳的寬度，且腳掌部分的腳趾則要能自由動作。這就是鞋子合不合腳的的標準。過窄、腳趾動不了的鞋子，就是對自己來說太緊繃的尺寸。

　　穿上鞋子後，繫緊鞋帶。從正面看過去，左右兩排的鞋洞呈一直線是最理想的。如果從腳掌開始變成「八」字型，表示鞋子太緊。左右兩排鞋洞的線如果緊靠在正中間，則表示太大。尺寸不合的鞋子，即使功能再好也無用武之地。

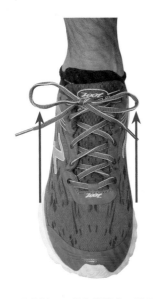

也要檢查足寬。將腳踩在鞋墊上,確認最寬的地方合不合。

測量自己的足部實際尺寸。可以利用店家的工具測量。

寬度適當的鞋子,綁起鞋帶後,鞋洞會呈現一直線。如果變成八字型或者沒有縫隙,就是不合腳的證據。

從正面看過去的照片。寬度合腳,腳的寬度也沒超出鞋子。如果腳超出鞋子,鞋子就無法充分支撐身體。

以重心轉換的容易度選購

由於日本人是「足袋（註：分趾鞋襪）」的文化，所以普遍認為腳下既輕又薄才好，這樣的觀念根深蒂固。並且，實際上許多頂尖選手，為了從地面上獲得反彈力，也會穿著輕薄款式的鞋子，或者傾向於選擇這樣的鞋。但是，跑鞋最講究的功能是「保護足部」。尤其，即將開始跑步的初學者，尚未擁有充分的肌力，因此更應重視這一點。就算有點重，不過還是選擇厚底、高避震功能的鞋子吧。如果尺寸合腳，即使有點重量也不易感覺到。

還有一點，請選擇容易轉換重心的鞋。鞋底部分，以從後腳跟到腳趾一帶有斜度的鞋子較佳。另外，如果腳趾所在的部分高起，著地時重心較容易由腳跟往前移動。

網購危機四伏，購鞋請到鞋店試穿確認

基於上述要點，實際選購鞋子時，還是要到鞋店試穿，確認舒適度。

試穿後，直接在店內走一走。確認走動時，不會有太緊或太鬆的狀況。有的鞋店還會設置跑步機。也可以試著單腳跳躍。

網路商店無法試穿。不管文字敘述和照片多詳細，沒有實際穿上，感受觸感的話，就無法掌握舒適感。

穿上鞋子後，在店內走一走、跳一跳，確認舒適度。

腳後跟較厚，腳尖向上提高的鞋款。以低速跑步時，可以縮短觸地時間，無論程度高低，人人都應該有一雙的鞋子。

鞋底薄、腳尖部分較平的鞋款。適合快速跑步。不適合低速跑步，必須與上方的鞋款區分使用。

02

跑步配備令人眼花撩亂

**棉質衣服
不適合跑步**

跑步配備多到令人眼花撩亂。雖然會煩惱到底要選怎麼樣的產品，但畢竟不是要參賽，所以可以不用那麼神經質。

不過，棉質T恤等，一流汗就會變重。變重後又乾不了，就會變成將重量穿在身上的狀況。這麼一來，就無法享受奔跑的樂趣。另外，不僅不會乾，還會黏在身上、阻礙行動，容易使跑步姿勢變形。腿部難以提高，跑步難度增加，上半身的位置大幅偏移，容易感到疲憊。

如果處於跑步狀態也就算了，但是穿著溼答答的衣服稍微休息一下的話，身體會瞬間冷卻。雖然即使穿著跑步專用的T恤，流汗後也要趁早換掉，不過棉質的衣服會黏在身體上，較慢變乾，更容易使身體較快冷卻。

**專用配備
具有良好的吸汗速乾高機能**

跑步配件的材質中，聚脂纖維被大量使用。由於優良的吸汗速乾特性，即使吸附汗水也能快速乾燥，因此不會發生變重或使身體冷卻的問題。由於也不會黏在肌膚上帶來不適感，因此可以很舒服地持續跑。

下半身服飾也一樣。能夠快速排汗的聚酯纖維褲子或運動緊身褲等，是目前的主流商品。

注意尺寸

選購跑步裝備時，要注意尺寸。請選擇寬鬆適中，容易活動的尺寸。衣服過於緊身的話，會產生壓迫感，手臂和腳部都會變得難以活動。不過，極端地選擇超大尺寸，也會變得很難跑。

套上五趾襪，預防受傷

　　運動場上受到歡迎的是五趾襪。有些足球和棒球選手也都很愛穿。因為，五隻腳趾可以確實抓地，較容易傳遞力量。另外，由於各隻腳趾可以獨立活動，因此腳趾不會被悶住，可以保持清潔。不僅衛生，還能防止腳趾頭相互摩擦而不會產生水泡的優點。

五趾襪的五根腳趾可以確實抓地，容易維持正確姿勢。也可以藉由五趾襪來避免腳趾頭相互摩擦，長水泡的問題。

聚酯纖維具有比棉質更好加工的特色。汗水容易囤積的部位和希望提升透氣性的部位，都有增加網眼設計。

03

保護身體的配件

兼具機能性和設計性的跑步配備

有了充足的配件，也能提升跑步動力。包括手錶、太陽眼鏡、帽子等各種讓跑步更完備的商品。在這裡，著重於「機能性」和「設計性」，羅列了一些推薦的便利商品。

●手錶

手錶選擇數位顯示、碼表計時、按鍵易壓及具有防水功能可防止汗水滴入的商品較佳。除了這些基本功能，如果能測量心率、使用GPS，就可以進行更高難度的訓練。尤其GPS功能相當便於掌握自己的跑步距離和速度。

●太陽眼鏡

太陽眼鏡可發揮防風、防塵的功能，保護跑步中的眼睛。能有效對抗花粉症，對於容易受紫外線影響的結膜炎，更是一項方便的工具。選擇藍色鏡片的太陽眼鏡，可以獲得「冷卻效果」，也令人感覺更涼爽。

對抗陽光照射的方便利器，慢跑帽&遮陽帽

●慢跑帽

不管哪一個季節，在戶外跑步時，都建議戴上帽子。夏天可以防止強烈陽光的直接照射。受到陽光照射的話，消耗掉的體力比想像中更多，因此戴上帽子避免紫外線照射，可以減輕相當程度的疲勞。另外，也不會因為刺眼的陽光，而讓臉部過於使力。

如果將頭部裸露在冬天的乾燥空氣中跑步，會導致頭皮乾燥。帽子具有保溫並防止乾燥的效果。專業的慢跑帽有撥水加工處理，可以彈開雨滴。避免被陣雨淋濕頭部，減少體溫下降。

●遮陽帽

使用遮陽帽對抗陽光也很有效。帽子戴深一點，整張臉都可以躲在帽舌底下，避免陽光照射。也可以預防頭上和額頭的汗水滑入眼睛。

● **手錶**

由於經常會邊跑邊操作，所以請選擇顯示畫面清楚、按鍵容易按壓的款式。

● **太陽眼鏡**

● **慢跑帽**

跑步專用的太陽眼鏡，鏡片下緣不會碰觸到顴骨，這種設計能防止眼睛被悶住。選擇視野較廣的款式，可以觀察到地面的細微凹凸地形，讓跑步更安全。

結構大多與一般的帽子不同。輕量且具有良好的吸汗速乾性能。

● **遮陽帽**

運動款式的設計。能避免陽光照射和汗水滴入眼睛。

讓跑步更方便的專用商品

**以多層次穿搭維持體溫
冬天一定要戴手套**

●防風外套

　　嚴寒的冬天，建議採多層次穿搭。體溫上升的時候，脫下衣服調節溫度。另外，如果覺得不舒服，也可以減少件數。跑步專用的防風外套，具有良好的保濕性和機能性，只穿一件也可以防寒。除了可以避免寒風灌入，也可以排出衣服內的熱氣，讓身體不會被悶住，穿起來非常舒適。從秋天到春天都可以穿，事先準備一件的話，相當方便。

●手套

　　冬天一定要戴手套。雖然身體內部溫暖，但肌膚裸露在外的手掌簡直都快凍僵了。跑步專用手套的特色，是比一般手套更輕薄。不僅可保溫，也能拭去汗水，肌膚觸感佳，具有保濕性和速乾性。

**初學者更需要的裝備，
試穿過後再購入**

●運動緊身褲

　　剛開始跑步時，身體還沒完全瘦下、緊實，或許會希望避免穿著露出身體曲線的衣服。但正因為是初學者才要嘗試穿運動緊身褲。運動緊身褲具有支撐肌肉和脂肪、控制過度的位置偏移、預防受傷、矯正姿勢、減輕膝蓋和腰部負擔的功能。褲子的壓力有強、弱之分，購買前請先試穿。

可以放入小物品的小背包

●腰包

　　如果帶上一個可以裝小東西的包包，就方便多了。到離家較遠的地方跑步時，無法預知在目的地會發生什麼狀況。因此，請準備好手機、搭車卡片、零錢及OK繃等。

　　還有一部分束帶以類似緊身褲材質製成，大小會隨收納物品產生變化的Spibelt等商品。也不妨試用看看能掛上補給水壺的配件。

●防風外套

跑步專用的防風外套，具有快速使汗水乾燥、排出熱氣的功能。

●手套

具有良好的保濕性和透氣性。由於空氣可以從手套上的小孔進出，所以不用擔心手會被悶住。可以夾進褲子上方、放入口袋或直接用手拿著跑步。

●運動緊身褲

施加壓力在身體上，減緩肌肉和脂肪的搖晃。抑制多餘的負擔。

●腰包

腰包。要注意抵抗跑步衝擊力的耐久性、防水功能和重量等。

跑步前，先校準身體中心線

工具都準備好了，應該很想趕快去跑步吧。雖然你一定很想馬上開始跑，但在那之前，還有須要檢查的事項。那就是自己的身體和姿勢的狀態。

姿勢有沒有歪斜或扭曲

身體中心線指的是骨頭與關節的排列。用大家熟悉的例子來說，就是表現於X型腿或O型腿等體態上的特徵。人類的身體構造並非呈一直線，而是存在著歪斜跟扭曲。歪斜或扭曲程度大的話，即使是步行這種負荷輕的運動，也會因為單調的反覆動作引起傷害。

膝蓋的位置不對，
會增加著地的負擔

外八是指膝蓋向外側突出，內八是指膝蓋往內側凹進的狀態。生活習慣和不良姿勢會導致身體偏離中線，如果直接以「外八」或「內八」的膝蓋跑步，在膝關節扭曲的狀態下，由於不斷受到摩擦，當然會造成傷害。另外，也無法正確著地，甚至會扭傷腳踝。

跑步中無法改善
身體偏離中心線的問題

自覺身體中心線不正的話，就要慢慢調整。調整方式依歪斜的程度而異，不過可以先透過淺淺的伸屈運動，去意識直線的動作。但是，不去注意這點的人不在少數。如此一來，便會採取以足踝和髖關節維持身體平衡的代償性動作，對其他關節造成不良的影響。

腳的中心線一旦歪掉，不管再怎麼注意姿勢，也無法在跑步中改善。只能在跑步前進行調正。

經常看到的中心線歪斜，包括後重心放在腳跟、駝背、O型腿、內八等4種。請瞭解自己屬於哪種歪斜類型，並加以改正。

●駝背

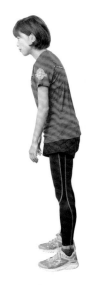

背部拱成圓形，手臂往前突出的狀態。須按摩肩胛骨周邊改善。

●弓腰

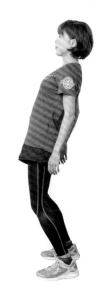

由於腰部往前弓，造成上半身處於後傾狀態。要強化軀幹來改正。

●外八

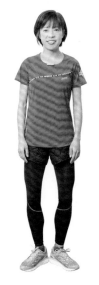

膝蓋往外側突出即為外八。也就是所謂的O型腿。要藉由伸展內轉肌、撐體運動及伸展腿後腱肌群來矯正。

●內八

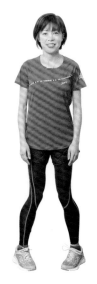

膝蓋往內側轉即為內八。也就是所謂的X型腿。要放鬆大腿前側、小腿並實施臀部肌肉訓練。

調整身體中心線的運動

排列不正有什麼壞處？

　　駝背大多是由於肩胛骨僵硬導致。造成難以用手臂擺動來維持平衡，重心偏移後，著地時無法順利承載體重。

　　形成弓腰的原因，則是腹肌無力，無法支撐軀幹。腰部彎曲後，重心留在後方，無法用下半身著地。必須重新調整重心平衡。

　　外八和內八，由於無法流暢運用臀部的肌肉，因此容易形成以膝蓋為

中心的小跑步。而著地時，足踝、膝蓋及髖關節無法在同一直線上動作，會對膝蓋周邊的肌肉造成傷害。

　　這些身體中心線的歪斜，都要事先藉由運動改正。跑步時才能呈現正確動作，並容易調整姿勢。

● **腹式呼吸（draw-in）＆仰臥舉腿（Leg Raise）（弓腰）**

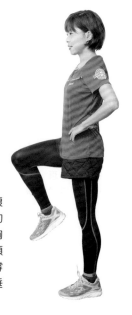

站直，兩腳張開與肩同寬。從鼻子深呼吸後，再由嘴巴慢慢吐長氣，使腹部凹陷（draw-in）。

在腹式呼吸法中，維持腹部凹陷的狀態，將單腳的膝蓋抬高至腰部，以胸部淺呼吸，持續5秒。頭部到站立的那隻腳（支撐身體），要與地板保持垂直。左右分別做3次。

● 肩胛骨運動（駝背）

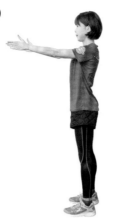

站直，兩腳張開與肩同寬。兩隻手臂抬高至肩膀高度，往前伸直，將雙手手掌靠攏貼合。

手臂往內旋轉的同時，在肩膀的高度將手肘往身體後方拉，再回復到原來的動作，反覆做10次

● 單腳蹲（內八）

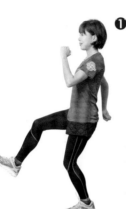

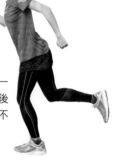

單腳往前抬起，站立的那隻腳膝蓋彎曲，呈現單腳站立的狀態。伸展背肌，挺胸，像是要垂直放下臀部一樣，提起、放下上半身5次。

與單腳蹲❶的姿勢一樣，但是將腿往後伸。下蹲時，注意不要往左右偏離。

● 大腿外展（外八）

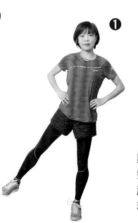

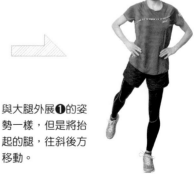

雙腿併攏、站直，雙手叉腰。單腳從大腿根部橫向提起，再回到原位。腳踝呈90度角，腳尖往前。左右個別做10次左右。

與大腿外展❶的姿勢一樣，但是將抬起的腿，往斜後方移動。

35

07

跑步前的暖身準備非常重要！

提高體溫，調整心肺功能

　　暖身是讓身體做好跑步的準備工作。提高體溫、放鬆肌肉，讓身體知道接下來跑步時會運用到這些部位。以準備好的狀態去跑，身體才不會因為突如其來的運動受傷。

　　先緩緩提高體溫。肌肉也會隨之變暖，增加彈性。由於肌肉活動時會反覆硬化和軟化，如果不先提高體溫並放鬆肌肉，就不能開始動作。

　　也一樣要暖化關節。雖然骨頭與關節之間有軟骨，但是體溫下降時軟骨也會硬化，在這種狀態下直接運動的話，就會因為摩擦產生磨損。提高體溫讓軟骨溫度上升，使動作順暢。

　　使心肺功能就位也是暖身的目的。例如，如果心率從安靜時的70，突然驟升至開始運動後的150，身體無法負荷這樣的差距。因為，身體內循環的血液量急速上升，而心臟功能追不上這樣的速度。慢慢以70、100、130的速度調高心率，就能順利開始跑步。

暖身同時也是心的準備

　　暖身也可以讓心做好準備。活動身體，醞釀出「好，出發！」的情緒。

　　例如，輕輕**跳躍**，刺激身體，溫暖全身。利用**扭腰運動**，適應橫向旋轉的動作。**踢擺膝蓋**，掌握腳部動作的感覺，放鬆並帶出律動感。

　　心理準備不足就開始跑步是不行的。不要帶著沉重的身體和心靈勉強去跑，而是先行暖身，提高動力、士氣，順其自然轉換為想跑的情緒後，再踏出第一步。

● 跳躍

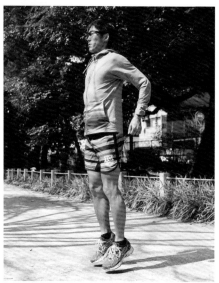

雙腳輕快彈跳，使身體變暖，意思和引擎暖機一樣。放掉上半身的力氣，並有節奏地重複跳躍10次。

● 扭腰運動

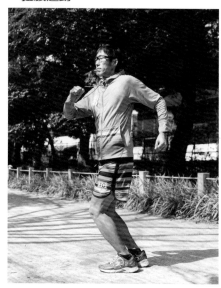

跳起的同時，向左右方扭轉上半身。反覆約10次。

● 踢擺膝蓋

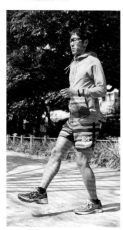 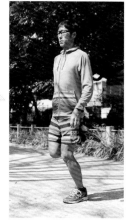

踢出膝蓋以下部位的同時，左右腳交互跳躍。反覆約10次。

先走走看

注意姿勢，感受重心轉換

先試著走幾步路。由於步行的動作沒有跑步那麼激烈，所以可以更容易注意姿勢。

姿勢像是從上方有一條線吊著，保持在背肌挺直狀態。走路時，視線朝向遠方，感受重心從腳後跟移到腳尖的感覺。腳步要從髖關節，手臂要從肩胛骨的頂部開始動，步伐要大。

先慢慢地開始走，再漸漸加速

漸漸加快走路的速度。以每分鐘120～130bpm（Beats Per Minute）的速度走路。1秒約2步的速度。而跑步則是最少160，最大200bpm。

等待至身體適合起跑狀態是非常重要的。如果身體沉重、疲乏，就拉長前階段的暖身時間；身體狀況不錯則縮短暖身時間等，隨狀況調整。訣竅在於從容易的速度開始步行，加快速度，到了覺得用跑的較輕鬆的速度後，再以自己的速度繼續走。

不必焦急。只要身體準備好了，速度自然會加快。剛開始的速度不要快，要等速度漸漸變快，享受暖身的樂趣。

而且，如果跑步的速度低於160，反而會徒增疲勞。因為，腳步觸碰地面的時間變長了。也就是說，和長時間做單腳蹲動作一樣，形成易疲累的姿勢。

開始走路前，伸展背部，延展背肌。調整成彷彿上方有一條線吊著身體的理想姿勢。

●步行注意事項

視線盯住正前方，脖子不要搖晃。使身體整體穩定。

刻意大幅擺動手臂。利用重力，配合手臂律動行走，提高與下半身的連動性。

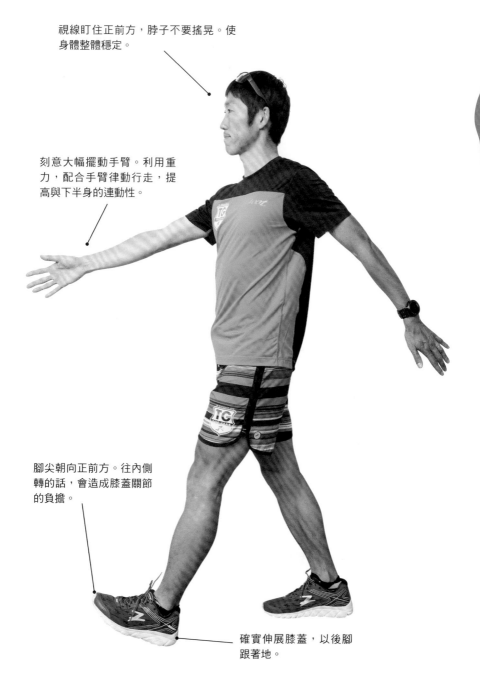

腳尖朝向正前方。往內側轉的話，會造成膝蓋關節的負擔。

確實伸展膝蓋，以後腳跟著地。

09

跨出去的標準

以負重率為基準

　　即使前面說過「想跑的時候再跑」，但是如果沒有支撐跑步的肌肉，也可能引起受傷或身體不適。這種時候，就可以參考「可以開跑的基準」。坐在距離地板40公分高（慢跑）的檯子上，以單腳站起，維持3秒。如果做得到，表示身體能力已經處於充分準備跑步的狀態。日本厚生勞動省健康實踐運動指導者提倡的「負重率（Weight Bearing Index）」即為標準。肌肉少或體重過重，無法完成這個動作。請訓練出一個能穩固支撐體重的身體。

　　順帶一提，檯子高度會依各類競技運動的強度不同。跑步是30公分，足球、籃球等負荷較重的競技運動則是10公分。

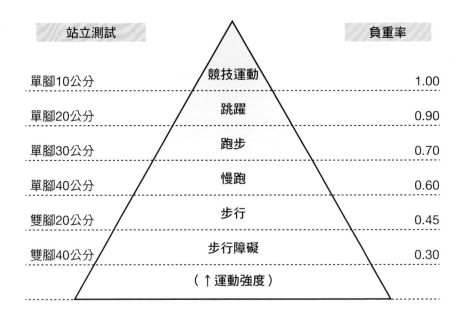

站立測試		負重率
單腳10公分	競技運動	1.00
單腳20公分	跳躍	0.90
單腳30公分	跑步	0.70
單腳40公分	慢跑	0.60
雙腳20公分	步行	0.45
雙腳40公分	步行障礙	0.30
	（↑運動強度）	

根據負重率可以測量自己承載體重的腳力程度。是避免受傷和阻礙，安全地持續運動的標準。

鍛鍊下半身的訓練

如果無法順利站起，就必須鍛鍊下半身。在這裡要介紹幾個簡單的運動。熟練這些運動，克服站立測驗後再開始跑步。

● **下蹲**

鍛鍊腿後腱肌群、臀大肌的運動。主要使用大腿前側和臀部肌肉，也會用到大腿後方和背肌。是可以鍛鍊下半身整體的訓練。

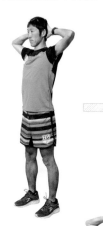

腿張開與肩同寬，直視正前方，注意膝蓋不要往前突出，臀部垂直往下蹲。蹲的深度約是大腿與地面平行的高度。做起來辛苦的話，可以到中間即可。約做10次。

● **跨步**

與下蹲一樣，是鍛鍊整體大腿和臀部臀大肌的運動。單腳往前踏出，保持身體的垂直狀態，慢慢彎曲前腳的膝蓋。
注意身體不要大幅向前傾倒或駝背。伸直彎曲的膝蓋，回到原本的姿勢，重複這樣的動作。

● **舉踵**

鍛鍊小腿腓腸肌和比目魚肌的運動。以一半腳掌站在檯子上，挺直背肌，慢慢提高、放下後腳跟。身體不要往前傾，垂直往上提起。做的時候如果覺得辛苦，也可以站在平地上做提踵運動。

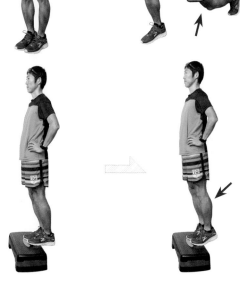

跑跑看

心裡想著從胸部前進，再快速往前

　　步行＋偶爾跑步後，就可以挑戰真正的起跑了。

　　首先，在原地往上輕輕跳10下。運用腳的彈力，讓身體記住自然彈跳的感覺。接下來，在原地踏步約20秒。踏步時，應該不會有人用後腳跟著地。記住這個感覺，照這個感覺去跑。

　　保持這個動作，心裡想著從胸部開始前進並快速往前。前進時，不要刻意反踢地面，一邊感受伸展後腳的感覺，一邊流暢地推出身體。

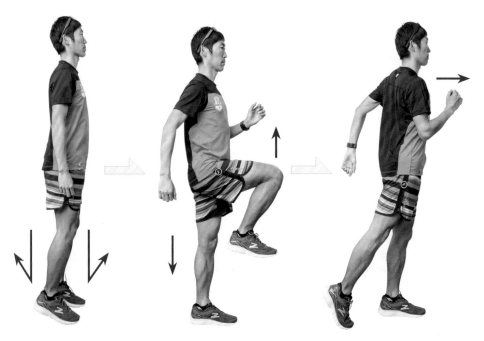

準備起跑。輕輕跳10下左右。

在原地踏步。記住以整個腳掌著地的感覺。

注意要向前傾倒，從胸部開始前進起跑。

以不勉強的速度開始跑

最重要的是，剛開始的跑步距離和時間都掌控在舒適的範圍內。應該就能自然產生「想要再跑」的情緒。要讓跑步成為生活的一部分，請以不勉強自己的速度開始跑。

因此，最好採用「以走路代替休息（walk break）」的方式。反覆執行跑9分鐘走1分鐘的訓練。趁步行時讓心率暫時下降。運動中如果心率趨緩，可以抑制乳酸形成，就不容易累積疲勞。另外，「以走路代替休息」的好處，還包括可將跑步時承載的3倍體重負荷降至一半。同時，因為「停下來走路也沒關係」，可以讓人心中沒有負擔，所以持續性就會比較長。

可以以3個月週期來實行穿插走路休息。最初的第1週，跑9分鐘走1分鐘為1組。第2週完成2組，總計運動20分鐘。3個月過後就是12組，運動時間總計達2個小時。可以完成6組以上時，便將跑步時間延長至20、30分鐘。

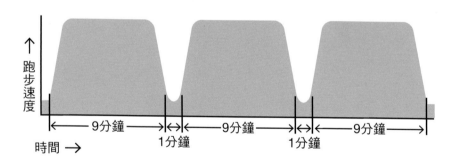

跑9分鐘走1分鐘（以走路代替休息）。以此為1組，漸漸延長跑步時間。先不要考量距離，配合體力控制步行和跑步的平衡。盡量使跑步和走路的速度沒有差別。速度差太多的話，就會變成類似間歇跑的訓練。

11

利用跑步空檔調整身體

**加入橫向動作，
避免偏差失衡**

　　跑步基本上是前進的運動。但是，如果持續只做前進運動，就只會用到相同肌肉，讓用到的肌肉與沒用到的肌肉產生失衡，造成身體中心線歪斜。

　　因此，要刻意在跑步中加入橫向動作。給予肌肉和神經系統多樣刺激，避免失衡，形成漂亮的跑步姿勢。

●側向跨步

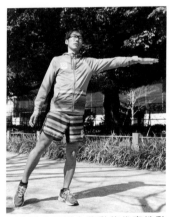

側向跨步是橫向移動的代表性動作。雙腳大幅張開，反覆往左右跨出。

●交叉跨步

大幅度扭轉身體的同時，橫向移動。往左邊的時候，先將右腳大步往左邊移動，再踏出左腳。上半身配合腳步動作，從腰部開始扭轉。

●彈跳

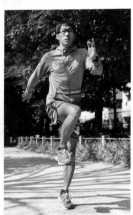

抬高膝蓋，彈跳前進。藉由彈高，可以將姿勢往向上拉，形成腰部保持在較高位置的挺直姿勢。

紅綠燈時間做伸展操

　　等紅綠燈時，可以來做伸展操。讓身體完全休息的話，肌肉會變得僵硬，以這種狀態持續跑，可能會造成肌肉拉傷。藉由伸展適度給予刺激，保持身體熱度，休息結束後再起跑時，也較能流暢活動。

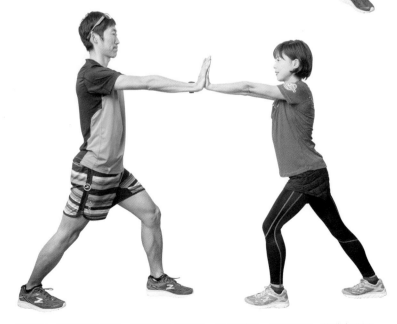

面對面雙腳張開，手往正上方伸直，手掌貼合、相互推壓。從肩膀至側腹，伸展到整個上半身側面。反方向也做相同動作。

面對面，雙腳前後打開。手臂完全伸直後，貼合手掌，互相推壓。從背部到小腿，可以伸展到整個身體後方。

步行和跑步在著地方式上的差異

**步行是後腳跟，
跑步是整體腳掌**

步行和跑步的著地方是不同。跑步速度改變後，姿勢和著地方式也要跟著變。

步行時，腳落在身體前方著地。因此，以後腳跟著地，隨著上半身前進，腳的接地面積也會往前方移動。

相較於此，跑步是胸部往前挺出，腳在正下方著地。並讓上半身前傾後，胸部再度往前，利用從地面上來的反作用力往前跑。著地於胸部正下方，意味著用後腳跟著地會有煞車的作用。所以，必須使用以整個腳掌接觸地面的「中足著地」。請記住這些著地方式的差別。

另外，膝蓋輕輕彎曲是跑步最理想的著地方式。因為彎曲的膝蓋會吸收來自地面的衝擊力。並且，腳從地面踢出時，彎曲膝蓋可以增加力量，因而可以運用彈力跑步。

無法突然轉換成中足著地

儘管如此，如果想輕鬆地享受慢跑，以後腳跟著地也無妨。向來都是腳跟著地的跑者，只去注意腳掌並採中足著地的話，因為用到的肌肉與過去不同，關節的使用方式也不一樣，可能會導致身體不適。再者，因為在跑步中改善姿勢非常難，所以要忽然去注意並改變著地方式，也是有困難的。

先從暖身著手

首先，在暖身或緩和運動中，進行單腳跳躍，試著要去注意到中足著地。要在跑步中實行時，從較慢的速度開始。再慢慢讓身體習慣。重點在於腳是否著地於身體正下方。採行這個姿勢，最後就會形成中足著地。

●步行

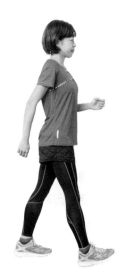

走路時，伸直膝蓋，以後腳跟著地。

●慢跑

速度較慢的慢跑，較自然的方式也是以腳跟著地。

●跑步

速度加快後，接近整個腳掌著地於身體正下方的中足著地。

●短跑

全力衝刺的短跑，則是只以前掌著地，形成跑步的姿勢。

13

不只跑，也要注意手腕的擺動

形成律動感，產生與下半身的連動

擺動手臂有著形成律動感，與下半身連動的重要功能。只要正確改正手臂的擺動，就能有效運用體力，更愉悅、舒適的跑步。

靠近身體，放鬆擺動

手臂擺動的原則是「靠近身體」。一般經常會犯的錯誤姿勢是，在身體遠端外側甩動手肘。手臂距離身體愈遠，就會被離心力帶走手臂的重量，使身體軸心歪斜，擾亂姿勢，

流失能量。

並且，不要緊握手掌，手指要輕輕張開。握緊拳頭的話，肩膀會聳起，擺動手臂的範圍也會縮小。

而施力本身就是形成疲勞的原因。尤其伸直拇指、食指及中指3根手指，可以放鬆姿勢。

手臂擺動的角度

關於手臂擺動的角度，過去教導的是雙臂平行，上下垂直擺動。不過，其實這麼認真的上下直直擺動，會變成身體在施力。朝身體中心傾斜

● **常見的NG手臂擺動**

橫向大幅擺動。

肩膀用力，手臂擺動幅度縮小。

握緊拳頭，動作僵硬。

該當り

30度的擺動，就關節構造來講才比較合理。

另外，說到手臂擺動，不少人擺動時會將手臂往上提起。但是，當然會受到重力作用的影響，必須用力提手擺動。就這一點而言，由上往下擺動是較輕鬆的。反覆藉反作用力甩回上方，是較合理的手臂擺動方式。由下往上擺動的話，由於會變成反抗重力的動作，會容易疲憊，請務必注意。

手肘角度小，步頻會變快；放下、張開手部，較容易帶動軀幹扭轉。因此，以短跑120度、長跑90度為標準。

雙手前端連接於心窩前方。

保持這個姿勢，像拉引手肘般放下手臂。這是正確的擺振路線。

90度

不要握緊拳頭，輕輕張開、放鬆。而手肘的角度，長跑是90度，短跑則是120度。

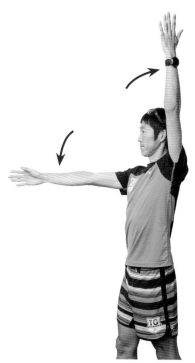

右手臂朝相反方向轉動。培養活動雙手手臂的感覺。

用可以進行鼻子呼吸的速度跑步

用可以說話的速度跑步

跑步速度因人而異,不過如果是將要開始跑步的初學者,以「可以說話的速度」即可。再說得清楚一點,標準就是「可以用鼻子呼吸的速度」。以此速度進行「以走路代替休息」。注意要點則是盡量降低步行與跑步的速度差。跑很快卻走很慢的話,會變成另一種高負荷的「間歇跑訓練」。較佳的速度大概是7～8分鐘跑完1公里,9～10分鐘走完1公里。減少負荷差異,對身體造成的負擔也較少。

走路時,重新挺立姿勢

「以走路代替休息」的步行時間,可以用來重新調整、挺直姿勢。一旦專心於跑步,姿勢就很容易垮掉。利用步行時間重新調整姿勢後,下一段跑步就能回復正確姿勢。如此一來,也能大幅降低腳的負擔。

以走路代替休息 3個月的跑步距離

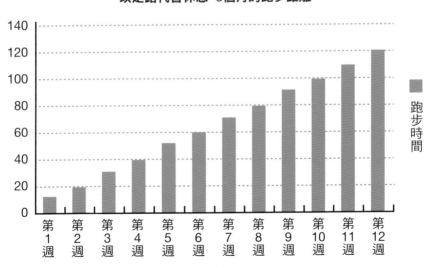

1週1次是維持。1週2次是提升

　　雖然前面提過以3個月為週期進行穿插跑步休息，但其實很難做到天天跑步。先從每週跑2次開始。每週跑2次也可以增強體力。例如，週末和平日各跑1次，平日是30分鐘的「以走路代替休息」，週末則完成6回合以加強體力。如果感覺體力已經增強到「可以多跑一點」的程度，便是正式成為跑者的起始點。

萬事俱全。
開始享受跑步人生

　　前面已經介紹了開始跑步所必備的知識，包括工具、暖身、姿勢、練習組合等。跑步是任何人都能輕鬆開始，卻很難持續的運動。絕對不要逞強，請與自己的身體對話，在能力範圍內巧妙使跑步融入生活中。

　　下一章開始，要介紹各種享受跑步的方法，讓跑步成為長期持續的運動。

「用可以進行鼻子呼吸的跑步速度」對初學者而言是較輕鬆的標準。

在健身房跑步

**活用跑步機，
雨天照樣能跑**

對跑步初學者來講，「今天下雨不能跑」是逃避訓練的絕佳藉口。一旦次數變多，跑步習慣就無法扎根，而容易產生挫敗。

雨天的強力搭檔，就是健身房的訓練。健身房提供跑步機設備。與道路不同，沒有障礙物，因此不會有外力因素干擾步伐調節。可以依自己狀況調整速度。另外，跑步帶的材質具有吸震性，也較不易受傷。

擔心景色單調、容易覺得膩的話，跑步時可以同時觀看健身房的DVD或電視。健身房內有良好的空調設施，冬天可以穿著輕薄衣物，充分流汗；夏天則不必擔心紫外線。對於在意皮膚傷害的女性而言，是相當適合的環境。

**增加坡度等難度，
進階跑者也可以實行高難度練習**

跑步機不僅適合入門跑者和女性，進階跑者和男性也可以透過調整難度，實行高難練習。

例如增加坡度，模擬上坡。增加10％的坡度，即使速度慢，也能漸漸提高心率。

或者，調整跑步帶的轉動速度，也能進行穿插緩急的間歇跑。由於不必擔心出發地至終點的道路狀況，所以可以訓練至極限程度。

不要再說「因為今天下雨所以不能跑」，正因為是雨天所以要把握使用跑步機的機會，正面積極地完成訓練。

第2章
慢慢跑的方法

雖然開始跑步，但由於辛苦所以你很快就放棄了。跑步初學者經常出現的就是衝刺過猛，完全沒考量步伐而跑得太快。想要跑長距離，首先要慢慢跑，而且是速度慢到令人心急的緩慢速度。請透過慢慢跑，學會運用不感到辛苦的速度跑步。

什麼是慢慢跑

以慢到令人不耐煩的速度跑步

慢慢跑（Slow jogging）顧名思義就是緩慢的慢跑。比跑步速度更慢的是慢跑。而再慢一點的，就被定位為慢慢跑。

比起心情愉快地跑步，慢慢跑的速度標準是緩慢得「令人不耐」。是一種可以輕鬆與人「聊天」的運動。

以走路代替休息時，已經可以運動1小時的人，可以採行慢慢跑，作為跑步的前置準備階段。

慢一點，容易瘦身

慢慢跑最不易受傷。由於是令人感到「這麼輕鬆好嗎？」程度的運動，所以會大幅降低受傷的危險。前面也說過，入門跑者最容易因為膝蓋和腰痛放棄跑步。而將危險降至幾近0的，就是慢慢跑。

高運動強度的跑步，是無法長時間持續的。因為速度加快後，心肺功能當然也會提早認輸、受不了。另一方面，由於慢慢跑幾乎不會帶給肺部負擔，所以可以長時間練跑。說得極端一點，可以跑到肌肉疲勞到走都走

以能和旁邊的人輕鬆交談的速度跑步。沒有受傷的危險，也不會因為覺得辛苦而受挫。

不動的程度。

**不要加快速度，
在還不過癮的時候便結束**

　　慢慢跑的一大課題就是「如何抑制想要跑快的衝動？」因此，重要的就是放鬆、不要出力。不是用腳部的力量，而是藉由重心移動踏出每一步。先將胸部往前推出，腳則隨之往前。

　　不能用力、緊繃地跑步。這樣會不自覺地加快速度。速度放慢，每個

動作才能到位，也才是形成正確跑步姿勢的捷徑。

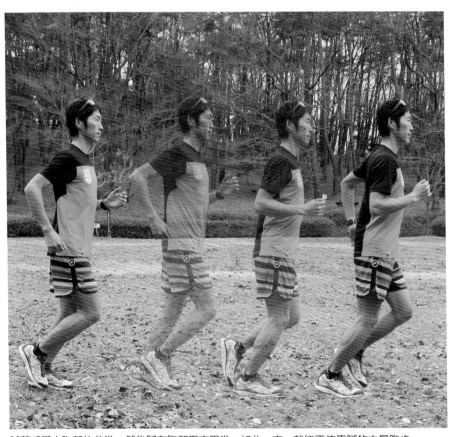

試著感覺由胸部往前進，然後腳在胸部下方跟進。如此一來，就能不依靠腳的力量跑步。

暖身

**慢慢跑
還需要暖身？**

　　慢慢跑本身也是輕度運動。有的運動選手會將慢慢跑作為暖身的一部分。

　　但是，運動特別不足的人，如果早上起床後要立刻開始跑步，在進行慢慢跑之前，先做暖身運動是較無疑慮的。因為這時的肌肉僵硬，心肺功能也還處於遲緩的狀態。就算是再怎麼輕度，也還是運動。請避免突然開始跑步，仔細做好暖身工作。

使動作流暢

　　由於慢慢跑主要使用腿部肌肉，因此透過暖身放鬆全身，也具有使動作變流暢的功效。

　　在這裡介紹的暖身動作，當然也可以在其他運動前進行。

雖然是輕度運動，但建議還是要仔細暖身。

● 屈伸

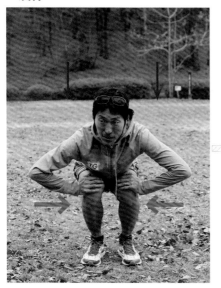 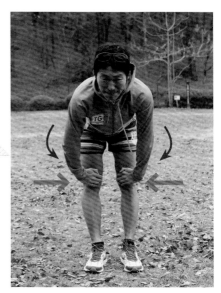

屈伸運動。反覆彎曲、伸直腿部。請不要抬起後腳跟，做起來像是身體往正下方放下的感覺。
膝蓋如果發出聲音，代表關節僵硬。

● 腿部伸展

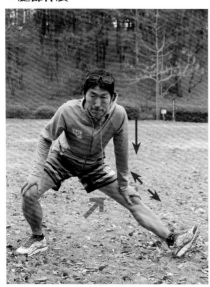 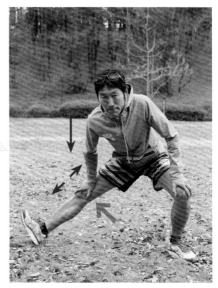

雙腿大幅張開，將體重落於單腳上，伸直另一隻腳。可以感覺到大腿內側的肌肉伸展。因為伸
直的那隻腳的膝蓋容易彎曲，所以請確實伸直膝蓋。有律動地左右交互進行10次。

●伸展大腿前側

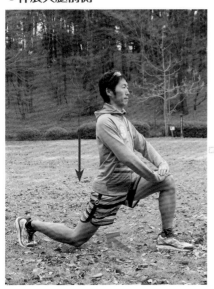
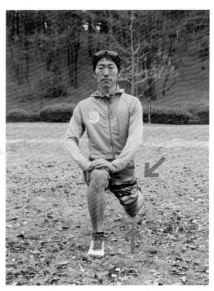

伸展大腿前側。單腳向後拉，另一隻腳彎曲，腰部放低，臀部用力。可以伸展到往後拉的那隻
大腿前側。另一腳也是一樣的動作。

●伸展大腿後側

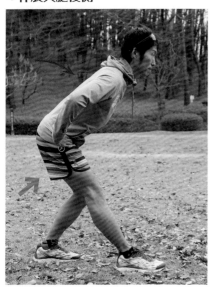
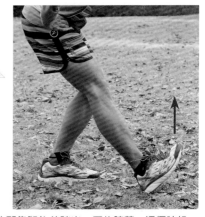

伸展大腿後側。單腳膝蓋彎曲，臀部向後拉，伸直的那隻腿往前踏出，壓住膝蓋。這個時候，
施力於伸直的大腿前側。如果感覺不太到伸展的感覺，可以抬起伸直的腳尖。維持3秒，兩腳
交互各做3次。

● 轉腰

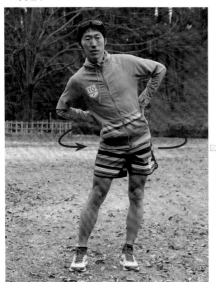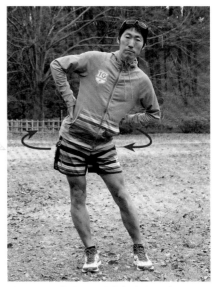

像搖呼拉圈一樣轉動腰部。具有舒緩骨盆周邊肌肉的效果。順時針、逆時針各旋轉10次。

● 擴胸

讓呼吸更順暢的擴胸運動。手掌朝下，像是將雙臂往後拉一樣打開胸部。再將手往前伸，反覆這個動作。要意識到背部的存在，動作要大，但是不要向前弓起腰部。有律動地做10次。

●放鬆肩胛骨

放鬆肩胛骨。雙手於背後十指緊扣，雙手手肘向後拉。肩膀盡量不要動。要去注意到肩胛骨內側的肌肉有在活動。有律動地做20次。

●伸展頸部

頸部前後左右旋轉。雙手於背後十指交扣，打開胸部，伸展頸部肌肉。視線往向遠方，跟著轉動10秒。

● 旋轉髖關節

放鬆髖關節的運動。呈現單腳站立的姿勢，另一隻腳的動作像畫大圓圈一樣。施力於支撐身體的那隻腳的臀部，讓動作穩定。注意站立的那隻腳不要浮起，離開地面。雙腳各做5次。

● 放鬆腳踝

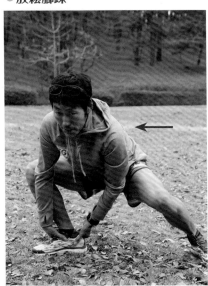
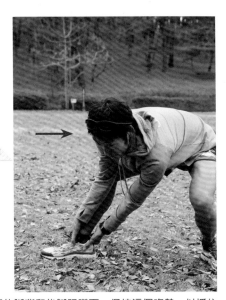

放鬆腳踝關節的運動。腳大幅張開，抓住一隻腿的腳背和後腳跟蹲下。保持這個姿勢，以抓住的那隻腿為軸心，左右活動上半身。注意腳尖和後腳跟不要離地，做20次。

03
慢慢跑的著地方式

不要勉強拉大步幅

慢慢跑的重點在於不要吃力地拉大步幅。標準落在10～15公分左右即可。

實際做的時候,應該可以確實感到幾乎不會對腳和膝蓋造成負擔。這就是「慢到令人焦急」的速度。以這個速度跑,就幾乎不會有受傷的危險。進行時,抱著一邊踏步一邊緩緩前進的意識。

另外,注意著地時盡量不要發出聲音,較不易對腳部造成負擔。

如果以膝蓋下方的肌力加大步幅的話,速度一定會變快,並形成腳的負擔。這樣子會發生無法長時間跑步,或隔天無法跑步的狀況。

在胸部正下方著地

保持適當步幅,腳著地的位置自然會在胸部正下方,從正側面看過去時,身體呈一直線。如果身體比腳還前面,上半身會大幅往後傾,腳跟著地形成煞車力量。

跑出去的時候,先輕輕跳2、3下。接著,在原地踏步。再接續這個動作將胸部往前傾,跑出去。依照這個順序,就可以抓到專屬的自然步幅和腳的著地位置。

慢慢跑是類似於步行的跑步

慢慢跑是相當類似於步行的跑步。正因如此,姿勢稍微不正還是可以跑。但是,反過來講,也正因為速度很慢,所以可以仔細行事。很多專業跑者也會在慢慢跑的過程中矯正姿勢。正式開始跑步後,如果感到姿勢歪斜或不太對勁,便可以利用慢慢跑調整回來。

● NG

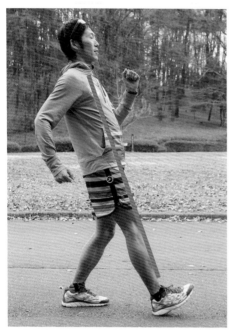

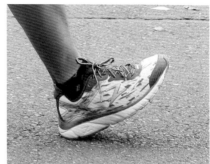

腳落著地於身體前方是NG的。會形成煞車力量，對肌肉和關節的傷害也很大

● OK

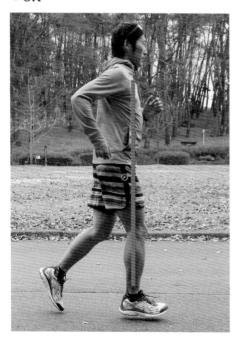

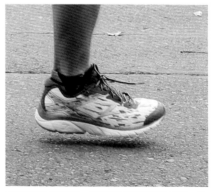

胸部先往前突出，腳著地於胸部正下方。注意膝蓋不要超過身體。

04

慢慢跑的姿勢

**跑步時，胸部正下方的腳，
和膝蓋下方的腳背一路跟進**

不能只關心著地時的腳。以確實的基本動作跑步，才能正確著地；正確著地後，才能擁有良好姿勢。

抬起頭，讓前方20～30公分的範圍進入視野，將視線朝向稍微前面一點的地面。呈現類似整隊時的「向前看」狀態。然後，推出胸部，讓下面的腳跟隨在後。稍微往前傾，注意不要駝背或往前反弓腰。再來，腳背跟在這隻腳的膝蓋下方。如果腳的位置比膝蓋還前面，就會變成以後腳跟著地，形成煞車力量。請記住這個差異。

**下半身跟著
前傾的上半身**

採取直立姿勢，像從胸部開始傾倒一樣，往前踏出。引導下半身跟隨上半身的動作。

著地時，著地的那隻腿膝蓋彎曲，放下腰部使腳落地。如果膝蓋處於伸直狀態，就無法有效率地使用肌力，著地的衝擊力也會增強。請一定要微微彎曲膝蓋，這一點非常重要。

難以掌握感覺的話，試著從踏步開始將上半身往前傾，自然往前跨出1步。就像用腳掌在地面蓋章一樣的感覺。維持這個姿勢，注意不要彎腰，將體重落在腰上並移動。

胸部先往前推出，胸部下方的腳跟再往前。接著，要意識到腳背也跟在這隻腳的膝蓋下方。

從正面觀察，身體看起來好像快往前傾倒的樣子。

從側面看過去的姿勢。頭部到著地的腳部，呈一直線。

開拓路線

例行路線的確輕鬆，但是……

按平常的慣例路線跑，腦袋不用多想，所以樂得輕鬆。很多人每次都會跑同一個路線。

但是，不斷重複後會感到無聊也是事實。訓練也變得單調。

不過要在有限時間內，專程到很遠的地方跑步，也不是很實際的做法。所以建議開拓自家附近的慢慢跑路線。

變化路線也會有新的刺激

改變常跑的路線，風景也會跟著不同，只要做這點小變化就可以增添跑步的新鮮感。不過，路線的改變不僅會引起情緒變化而已。

例如，試試看跑在不同材質的路面上。包括結合平地和坡道，或者柏油路和河岸用地的柔軟草地等。

如此一來，在坡道和平地上的姿勢與著地方式也會產生微妙變化，為了配合地形，身體的使用部位也會有差異。而柏油路和草地，從地面傳上來的衝擊力強度與種類都不一樣。也

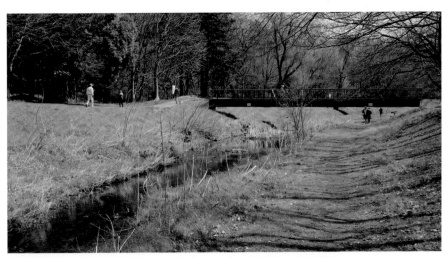

可以試著在河川用地等伸展腳部。走在草地上，可以給予肌肉不同刺激。

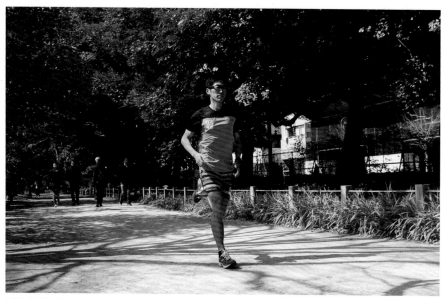
以自家附近為主要跑步路線時，可以設定較短的距離，不用硬撐著跑。

可以配合這些差異，改變跑鞋、速度。

想讓跑步不令人感到煩膩、充滿樂趣，最簡單又輕鬆的方法，就是變換路線。景色、姿勢、著地、衝擊力強度及種類。享受這些變化也是開拓路線的妙趣所在。

首先，在自家附近準備3條路線

雖然住宅環境因地而異，不過具體而言建議準備3條自家附近的路線。

第1條是出門後，繞一圈回來，一筆就可以畫完的路線。這是最輕鬆跑的路線設定，建議距離短一點。請設定一個不吃力的範圍。

第2條路線是跑到公園等標的物，在那裡跑幾圈後再回來。也可以掌握每一圈的速度。

第3條路線是設定折返地點，跑到目的地後，再迴轉回來。即使只是以每座紅綠燈為起始點也可以。返回後，再往下一個目的地跑，再折回。

依照心情和狀況區分使用這3條路線。可以讓路線有變化後，出差或旅行時開拓新路線，想一想「要跑哪裡呢」也是很有趣的事。透過與平日不同的路線，保持新鮮心情，絕對會讓你更愛跑步。

使跑步輕盈的訓練

取得身體平衡

如果只從事跑步運動,會不自覺地只使用相同的身體部位。偏重於跑步動作的身體,跑步以外的動作和肌肉會與此形成差距,失去平衡。這麼一來便會因為過度使用而受傷。

偶爾進行跑步以外的運動,喚醒身體。藉由這麼做,就能恢復身體平衡。最後,也能拉長跑步時間和距離。

欠缺平衡的身體,反應會變差

對於人類而言,走路和跑步是相當基本的動作。正因如此,即使是有點激烈的動作,也可以完成。

但是,等到疼痛感出現或身體不適時,就會嚐到弊病了。也就是說,在身體失去平衡的狀態下進行練習,就會累積錯誤的姿勢。

這裡介紹的4種訓練,可以讓身體回復到自然的狀態,並打造跑步姿勢。

● 增強式訓練

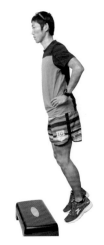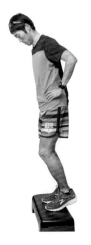

可以獲得正確中心軸的訓練。胸部至後腳跟呈一直線,選擇可以輕鬆跳上的高度,跳上平台後再跳下。重點在於盡量減短觸地時間。跳10～15次,2回合。

● 側步

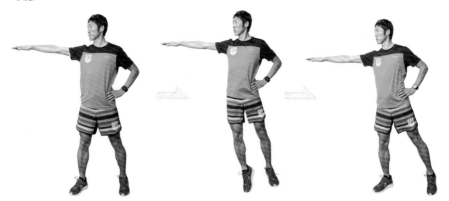

可以加強控制步幅和速度的訓練。手指著前進方向,視線朝這個方向看,往此方向瞬間跳躍出去,立刻著地並前進。做10~15次,2回合。

● 跳躍

可以控制著地位置,避免浪費力氣的訓練。一邊保持身體平衡,一邊跳躍。跳躍時要以全身跳起,想像腳跟將隨後而至。做10~15次,2回合。

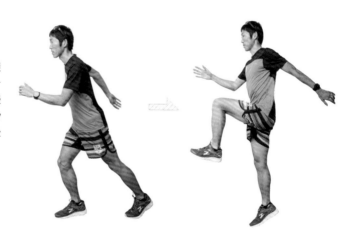

● 貓狗式

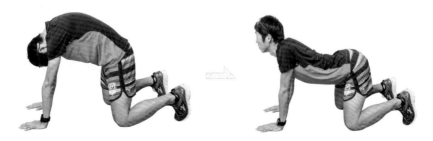

趴下,四肢撐地,重複向上拱起背部/向下反弓的動作。拱起背部時,要意識到眼睛望向心窩。接著臀部往後拉,慢慢吸氣。反弓時,拉近左右兩肩,臀部往前翹起,慢慢吐氣。做10次,3回合。

緩和運動

減輕隔日的疲勞和筋肉痠痛

跑步過後不能缺少的就是緩和運動。運動後，血液滯留於肌肉中，形成纖維變硬的狀態。置之不理的話，會導致身體不適，運用到僵硬肌肉的關節和骨頭也會產生異常。很多入門跑者的緩和運動做得不夠，結果造成身體不適和肌肉痠痛。

或許你認為慢慢跑這種輕度運動不必做舒緩，但是為了調整身心靈的狀態，未來也請養成習慣，與訓練搭配進行。不僅能讓跑步過後的身體變輕盈，也可以緩和隔天的疲勞感和肌肉痠痛。

突然停止運動非常危險，也無法去除疲勞物質

跑步結束後，不做舒緩、立刻停止運動，直接回到日常生活中的話，會引起嘔吐感、起立性暈眩、頭暈等症狀。尤其運動不足的人，即使是像慢慢跑這種輕負荷的運動，也可能產生這些症狀。

這是因為運動過後，滯留於運動過後肌肉的血液，沒有回到心臟而陷入暫時性的貧血狀態。另外，血液循環滯留也是造成無法消除肌肉中的疲勞物質，導致筋肉痠痛的原因。以疲勞滯留的狀態繼續練習，當然不能得到滿意的效果。

也具有轉換精神狀態的功能

緩和運動也有鎮靜激昂精神狀態的功能。一邊注意呼吸，一邊進行，便能平復昂揚的情緒。例如，晚餐後跑步的人，沒有做緩和運動直接就寢的話，會因為高昂的情緒而難以入睡。這種心情的轉換工作，也可以交給緩和運動。

訓練的意義不僅在鍛鍊，也包括慰勞身心。照顧自己的身體，也是運動的一部分。

雙手交握，往天空方向抬起，伸展全身。重點在於呼吸。要以「吸氣、吸氣、吸氣、吐氣」的節奏進行。

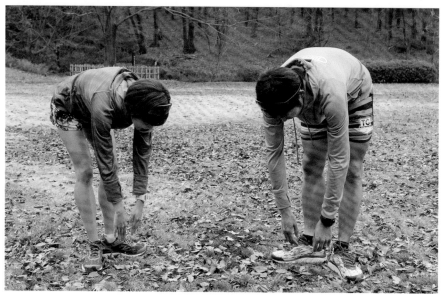

保持站直的狀態，上半身向前大幅傾倒。此時，雙腳反覆朝內（內八）、朝外（外八），改變伸展位置。

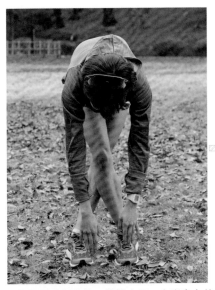 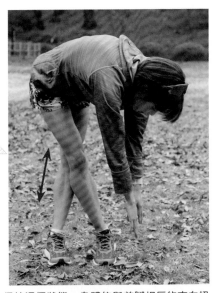

前屈伸展的變化款。雙腿交叉，上半身向前倒。保持這個狀態，身體往與前腳相反的方向扭轉。伸展腿部外側整體。

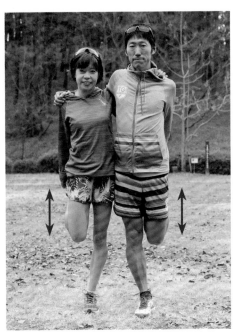 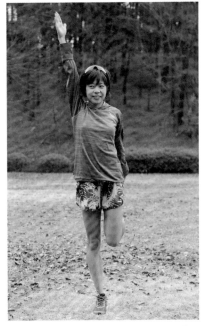

單腳站立，抓住另一隻腿的腳踝。單手搭著拍檔的肩膀。伸展大腿前側。一個人進行此動作時，舉起單手也可以培養平衡感。

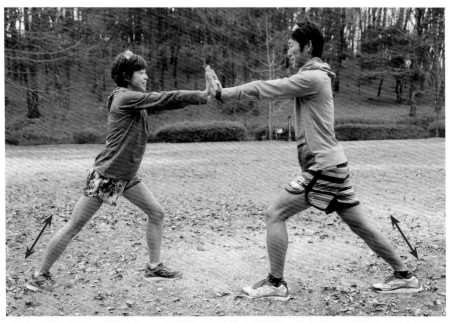

2個人面對面站好，手掌貼合，互相推壓。腿前後大幅張開。注意腳跟不要離地，腳尖則朝正前方擺放。可以伸展小腿和阿基里斯腱。

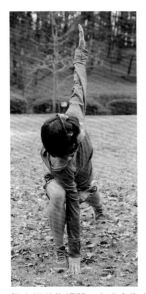

腿大幅前後張開。上半身靠向往前踏出的那隻腿，用與踏出的那隻腿同側的手，撐住腳內側的地面。另一手往上伸直。可以伸展身體內側。

脫水率

水分不足的話，會衍生各種問題

人類的身體，成人約有6成是由體液組成。體液包括血液、淋巴液、唾液、黏液及消化液等維持生命活動無法欠缺的物質。體液會隨著流汗減少，如果不補足必要的量，就會引發脫水。尤其長時間持續活動身體的跑步，是很會流汗的運動，所以很容易陷入脫水狀態。

這些體液具有將必要營養素運送至身體等功能。產生脫水症狀後，氧氣和營養素無法循環至體內，會導致疲勞物質的代謝停滯。一旦惡化為重疾，不僅對跑步不好，更會留下影響日常生活的後遺症。

脫水率超過3%就要當心

脫水率在2%前，都是補給水分的適當時機。超過3%即可判斷為水分不足。脫水率是由下列公式計算得來。

● 脫水率的計算方式：

體重減少（公斤）÷跑步前的體重（公斤）×100＝脫水率（％）

例如，體重70公斤的跑者，練習後減輕了2公斤，則脫水率為2÷70×100≒2.9%。由於已經接近3%，因此處於極為接近水分不足的狀態。

相反的，相較於運動程度，也有人攝取過多水分。也就是算出來的數值呈現負數時。檢查練習前後的體重，掌握最適合自己的水分補給量。

當然，跑步中無法計算脫水率等。補充水分的感覺標準就是「開始感到口渴」時。等到「喉嚨好乾，想喝水」的時候再喝水，已經太慢。過了適當時機再補充水分，就會一次飲用超過必須的水量，一口氣讓身體變重。請掌握好感覺，在水分枯竭前補充。

第3章

挑戰各種路線——
公園路跑

如果對於一般跑步感到煩膩，下次就到公園跑跑看。有的大型公園本來就有規劃跑道，不用等紅綠燈也樂得輕鬆。公園路跑的妙趣，就在於可以盡情飽覽大自然和四季景色變化。請來體驗與街道不同的另一種跑步樂趣吧！

公園路跑是什麼

**到附近的公園跑步，
拓展跑步人生**

公園路跑是指利用公園這種人工大自然環境的跑步型態。除了位於市中心和郊區的大型公園，也可以到家裡附近的中型公園。訓練之際還可同時觀賞公園內自然、地形、空氣及四季的景觀變化，這就是公園路跑吸引人的特色。

相較於在山間進行的越野跑，公園路跑尚屬輕度訓練。雖然難度不像利用山勢地形的越野跑那麼高，不過具有適度的地形高低差，穿越樹林的

舒暢感和腳踏在泥土上的觸感也令人相當愉悅。裝備和隨身攜帶物品，不必準備像越野跑一樣的重裝備。公園附近大多有商店或超商。不用擔心水分或能量不足，坐在長椅上就能隨意休息一下。

危險性比在
市區跑步少

　　比起眾多行人和自行車的市區街道，能較安心跑步也是公園路跑的特色。很多公園都會明確區分跑道和自行車道，而且跑步時可以不用太留心其他行人。設備完善的公園，也提供鋪裝道路和泥土的非鋪裝道路等多種跑道。跑在不同路面材質的跑道上，也很有趣吧。

　　邊聽音樂邊跑也是一件很享受的事。在街道上戴著耳機很容易發生交通事故，所以不建議這麼做，但如果是公園路跑則發生車禍的機率較低。可以播放一首5分鐘的歌，跑5分鐘，走5分鐘，重複1小時。持續1個月後，就可以看到相當大的訓練效果。也可以依音樂節奏調整跑步速度，樂趣更多。

公園路跑有無限種運用方式。跑膩市區街道路線的人，也可以當作開發新路線，或者作為進行越野跑的準備階段。

公園路跑的注意事項

跑步時要遵守規則和禮儀

　　基本上，沒有不能跑步的公園。不過，由於是公共設施，因此也有很多其他的使用者。請遵守規則和禮貌，不要造成他人的困擾。有的公園也禁止踩踏草皮。

　　原本就有設置慢跑跑道的公園，可以安心跑步。以東京市中心來講，代代木公園因為平常就有很多跑者，所以是相當知名的跑步公園。也有很多跑者會利用一圈的距離，進行定距定速跑（pace running）。光丘公園是東京23區內首屈一指的大型都會公園。野川公園則可以沿著野川跑，讓大自然療癒身心。

　　雖然統稱為公園，不過類型迥異。砧公園是非鋪裝道路。雖然駒澤公園全長2.14公里都是柏油路，不過特色是近一半的跑道都有樹蔭。

皇居「10條」禮儀

　　規定和禮儀特別嚴格的是皇居路線。外圍一圈約5公里，是非常適當的跑步距離，也沒有等待紅綠燈的壓力。並且，地勢高低合宜，是很棒的訓練路線。因此，不分早晚，都有很多跑者在這裡跑步。

　　另外，皇居不僅有跑者，還有到此參訪的一般觀光客，人潮眾多。為了防止與跑者和一般行人的碰撞意外，必須遵守禮儀和規定。

　　右頁的表格，是10條皇居跑步禮儀。不只皇居，到其他公園跑步時，也可以參考。

皇居路跑禮儀10條

第1條、留意靠左側跑步。

原則上，在皇居跑步請注意靠左側。當然，也請務必注意在各地點避免與其他使用者碰撞。

第2條、狹窄地方排成一列。避免超車。

大手門前方、千鳥之淵路口前及祝田橋路口等，步道較狹窄的地方，請排成一列，避免超前並控制速度。

第3條、盡量逆時針方向跑，避免順時針跑。

皇居和奧運的賽跑競賽等一樣，逆時針是主流方向。尤其，不要在人潮擁擠時順時針跑。

第4條、不要跑在一起，形成一大群團體。

跑在一起集結成群體的話，會造成其他使用者的困擾。請注意不要占據大面積的範圍，如果是大型團體，可以分小組在不同時間出發。

第5條、避免因為緩和運動、群聚聊天、閒走等原因阻擋步道。

跑步結束後，一群人聚集聊天、或著占據寬廣空間散步，都會造成其他使用者困擾。因此請留意不要妨礙他人動線。

第6條、控制耳機音量。

使用音樂播放器時，音量控制得宜，除了可以避免與其他使用者產生擦撞意外，也可以聽到周遭的聲音，保持安全。

第7條、務必帶走垃圾。

補充水分和營養後產生的垃圾請一定要帶走。用心維持市中心綠洲——皇居周邊道路的高度整潔。

第8條、隨時保持體貼的心。

皇居是舊江戶城，是象徵日本的知名觀光景點。為了讓國內外旅客能盡情參觀，跑步時請保持體貼的心。

第9條、不用拘泥於人潮尖峰時刻，經常保持游刃有餘的速度。

人潮擁擠的時間（平日為晚間6點到9點左右，週六、週日、國定假日也會舉辦路跑活動等），不必非要固定時間跑，感到危險時也要有能暫時停下腳步的餘裕，避免碰撞、衝突等意外。

第10條、要超前對方時，請「出聲」。

要超前前方的人時，請說「我要往右跑」。超前後再說「謝謝」等，提醒其他使用者。

※節錄自日本東京都千代田區觀光協會官網內容

03
選擇柔軟的地面

泥土和草地可以緩和著地的衝擊力

規模較大的公園，也可以享受跑在草叢或坡道等非鋪裝道路的樂趣。例如野川公園就有鋪設木頭的跑道。

跑在這些柔軟的地面上，由於地面會吸收著地的衝擊力，因此能減少下半身的負擔。受傷後剛復原、跑步經驗淺，關節或肌肉不適的人，先到公園跑非鋪裝道路也是一個方法。

留意樹根等障礙物

非鋪裝道路的跑道，有很多地面凹凸不平、小石頭、小樹枝等小型障礙物。可以將視線稍微往下看，更注意地面狀況。樹根很容易造成滑倒或因為踩到而摔跤，導致嚴重傷害。也會因季節不同，被落葉覆蓋而看不見。

高速跑步時，這些小障礙也會破壞平衡感，造成意外傷害。因此，一定要比平常更加留意小心。

鋪裝道路的跑步方式，與通常的路跑要領相同即可。不要過度施力於下半身，從胸部開始前進，腳再跟上胸部下方。組合鋪裝道路和自然道路，享受觸感的差別。

柔軟的地面會吸收著地的衝擊力，減少對下半身的負擔。適合身體稍微有狀況，或者想進行訓練，提升速度的人。

請注意不要被樹根等障礙物絆到。要確實跨過。最常見的就是絆到後腳而摔倒。跨越過後，也要注意後腳。

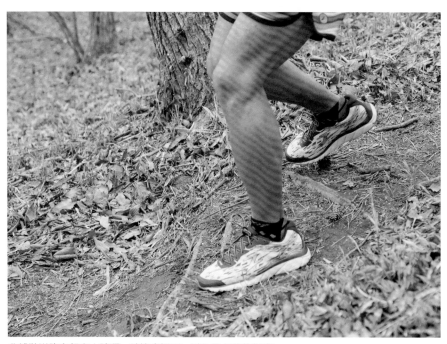

非鋪裝道路有很多小障礙。請注意腳下，避免非必要的傷害。

04

無鋪裝道路（off road）的上下起伏

**依跑道有無鋪裝，
使用不同跑步方式**

跑道有無鋪裝，也會造成地面狀態的差異。既然如此，當然也要改變跑步方式。尤其更要注意非鋪裝道路路面的下坡。一不小心就容易滑倒，體重向後移而往後跌倒，臀部撞到地板。

留意臉部朝前進方向，視線稍微往下，重心往前傾一點。並且，控制速度不要衝太快。

還有一個訣竅就是將路寬運用到極限。一直線往前的話，會造成速度過快，非常危險。利用路寬，以大幅度的Z字形跑，左右移動控制速度。

**非鋪裝道路的上坡，
腳不要向下抓地**

相較於下坡，上坡要出更多力氣，也很容易產生無謂的肌肉動作。由於是抵抗重力向上跑，所以需要的力量比下坡更多。

維持胸部先挺出的基本跑步姿勢，輕輕擺動手臂，視線稍微往前。身體不要過度使力，以與平地一樣的感覺跑步。

儘管這麼說，但腳還是會用力踢地面。這種時候，就重新意識到有韻律地以前掌著地。能多留意要「著地」而不是「踢地」，就能放鬆跑步。

跑步行進方式與下坡相同。身體朝正面，左右稍稍移動向前跑。不是垂直往上，而是橫向移動，這樣跑上坡才會輕鬆。

**擁有餘裕，
享受非鋪裝道路的跑步樂趣**

享受跑步的意思，就是不必吃力地跑上、下坡。上坡用走的，平坦的道路和下坡用跑的等，保持餘裕享受公園非鋪裝道路的跑步樂趣，非常重要。

●非鋪裝道路　下坡

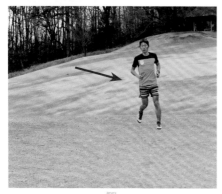

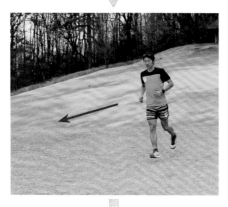

看向整體路線，重心稍微往前傾。充分利用路寬，以Z字形方式跑動，控制速度。

●非鋪裝道路　上坡

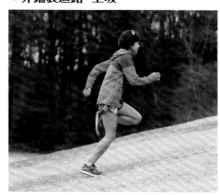

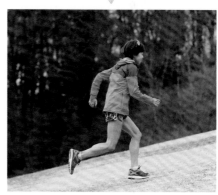

視線稍微朝向前方。強烈意識著腳要「著地」而不是「踢地」。跑步時，以前傾姿勢，從胸部開始前進，注意全身不要出現上下的動作。

公園路跑的跑鞋選擇方式

選擇「不會保護腳」的薄鞋底跑鞋

公園路跑的路面材質種類和高低起伏多樣，所以很適合用來培養腳底的感覺。

因此，為了培養「跑在什麼材質的地面？」的感覺，還是要選擇「不會保護腳」的薄鞋底跑鞋。前腳掌和後腳跟高低差較少的跑鞋。鞋底愈平的愈好。具體而言，選擇屬於路跑鞋、訓練鞋種類的鞋子。

透過腳底，改善肌肉平衡

穿上「不會保護腳」的鞋進行公園路跑，踏在柔軟的公園地面，可以提升腳的感覺，有助失衡的肌肉回復至平衡的狀態。

相較於「保護腳」的厚底鞋，更能提高腳底與地面的接觸感。藉此，肌肉就能迅速回應著地的衝擊力。鞋底薄的話，著地的衝擊力也愈強。以腳跟著地持續吸收強大的衝擊力，會對肌肉和關節造成大負擔。因此，為了緩和衝擊力，要自然地從腳跟著地轉換為前掌著地。

跑步的著地方式，前掌著地是較趨近自然的方法。如果是腳跟著地，就會鍛練到跑步時不須使用到的肌肉，使得身體失衡、偏斜。藉由公園路跑改善著地方式，也能自然矯正肌肉的失衡。

赤腳跑步適合用來矯正著地方式

知道「赤足跑（barefoot running）」嗎？英語的赤足是「barefoot」，意指「赤腳」。意即不穿鞋跑步的意思。比起穿鞋跑步，更能強烈感覺到著地的衝擊力和感覺，所以是最適合用來矯正著地方式的方法。

不過，其實可以安全赤腳跑步的場地有限。因此，可以準備一雙赤足跑鞋。以「赤足」進行緩和運動的慢跑等。也能提升伸展效果。

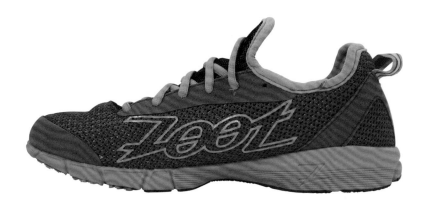

不要選擇硬邦邦、保護腳的鞋，而是選擇穿起來感覺接近赤腳的鞋。讓著地時的衝擊力傳遍整隻腳和軀幹，刺激全身肌肉。

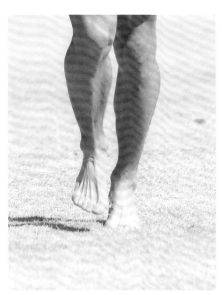

以「赤足」做緩和運動。效果不在話下，赤腳也更能感受到跑步的愉悅。

如果沒有赤足跑鞋，也可以拿掉一般跑鞋的鞋墊。

緩和運動

以前掌著地，保護肌肉和關節

　　即使跑步距離和時間相同，腳跟著地與前掌著地使用的肌肉和關節也不一樣。因此，如果習慣以腳跟著地的跑者，刻意以前掌著地，那麼就會對較少動到的肌肉和關節造成壓力。也就是說，跑非鋪裝的公園路線時，穿著較厚底的鞋，並以前掌著地，就會對不同部位形成重大負擔。

　　並且，前掌著地比腳跟著地速度更快。速度愈快，身體的疲勞就會增加，原本應該減輕負擔的前掌著地，反而會因為速度過快而失去作用。所有運動過後都要進行緩和運動，尤其是進行公園路跑等不同於平日的跑步後，更要用心做，不要殘留疲勞。

● 大腿肌肉

坐在地板上，立起膝蓋，另一隻腿的腳踝靠在此膝蓋的外側。直接以這個姿勢往內側傾倒膝蓋，伸展大腿外側。

● 臀大肌

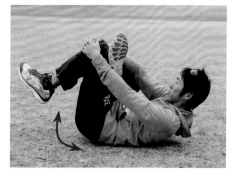

仰躺於地板上，膝蓋彎曲，雙腿交叉。雙手環抱外側的腿，將雙腿往胸部方向拉。

放鬆髖關節中心的肌肉群

　　由於前掌著地是前腳掌先落下地面，因此必須以髖關節為中心，從大腿根部大幅動用到整隻腿。也就是活動髖關節的臀部臀大肌、臀中肌、大腿後側的腿後腱肌群及大腿內側的內收肌群等。

　　如此一來，前掌著地跑步後，這些肌肉便呈現疲憊、緊繃的狀態。透過緩和運動，以髖關節為中心，伸展大腿根部周圍的肌肉。在這個步驟中，只要保持伸直狀態，進行靜態伸展即可。並不適合引起反作用力。伸展至「有點痛，但滿舒服」的程度，維持動作30秒。

● **腿後腱肌群**

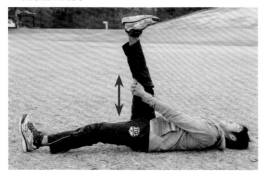

仰躺於地板上，單腳往正上方抬起。維持伸直膝蓋的動作5秒，伸展大腿後側的肌肉。雙腳進行3回合。

● **髖關節**

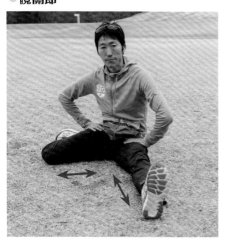

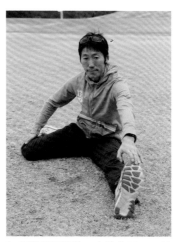

坐於地板上，單腳往正前方伸直。另一隻腳往正側方伸直，膝蓋向後彎曲90度。腳內側靠在地板上。雙手放在腰上，將體重落在彎曲的膝蓋上，張開髖關節。

如果覺得這樣游刃有餘的話，可以用伸直腿的對側手觸碰腳尖。也可以像照片一樣，使用與伸直腿同側的手。

結束跑步後的樂趣

拉單槓，做簡單伸展

跑完步後直接回家就太浪費了。準備好結束後的娛樂，也可以維持動力。

例如，拉「單槓」。即使只是吊在上面，也能伸展跑步過後僵硬的肌肉，給予適當的刺激。可以取代伸展運動，伸展到大片範圍，包括手臂、頸部、肩膀、胸部、背部及腹部。穿著跑步配備，大人可以無抗拒感地專心拉單槓，也能自然融入周圍環境。

或者利用公園內的其他設施。例如，在「市區5大人氣路跑公園」（p.90）中介紹的代代木公園，隔壁有五人制足球場、足球場及籃球場。p.44提過跑步容易出現偏重使用某部分肌肉，造成失衡的狀態。其他運動的動作則不僅向前方，也會往側邊或後方移動，因此有助消除失衡的問題。進行不同於跑步的運動，可以為精神和肉體帶來新鮮的刺激。

與朋友計畫跑步後的BBQ

跑步前規劃跑步後的活動也是一大樂趣。例如，可以去釣魚或烤肉。作者以前到御岳山進行越野跑後（p.93），會到附近的釣魚池釣魚，

跑步後，釣到虹鱒。也可以事先準備像這類的有趣活動。

再將釣到的魚烤來吃。大概是10月中旬。

大型公園有烤肉場地，通常附近也會有超商和商家。因此，只要帶著平常的跑步裝備和一些換洗衣服，食材到現場準備就可以了。

依四季享受各種樂趣

活動也會依季節變化。春天可以直接去賞櫻、夏天到河川或海邊游泳、秋天露營。冬天也有直接殺去越野滑雪的強者。依地區不同，享用當地美食填飽肚子也很不錯。依季節和個人興趣，可以安排千變萬化的趣味活動。

事先安排結束跑步後的活動，也可以產生動力。也就是給自己的「獎賞」。跑步的品質自然而然會跟著提升。

美國流行「運動休閒」風格

「athleisure」是美國的一個單字，結合了運動「Athletic」和休閒「Leisure」兩個字而來。近年的運動裝配除了功能性，大多也很重視時尚設計。平日就可以穿著這些時尚運動服，到市區購物或上班。知名電影明星和名人常以這種穿搭風格出現在鏡頭前，也是造就這股風潮的原因。另外，大型運動品牌也相當重視運動休閒風，推出眾多講究設計的商品。

不過，「運動休閒」的意思很廣。前面提到的越野跑和烤肉等活動，都屬於「運動休閒」的一種。將跑步結合遊樂，就能稱為「運動休閒」。這種方式在加州等美國南部地區較流行，很多人在跑步過後會直接去衝浪或做其他休閒活動。

嚴選市區5大人氣路跑公園

欣賞四季千變萬化的景色
駒澤奧林匹克公園

　　跑步時，可以欣賞沿路的櫻花和櫸樹行道樹。全長約2.1公里，每100公尺皆刻有距離標示，因此可以用來作為速度和時間的掌握標準。除了週六日、祭祀日的人潮外，在平日也有很多使用者的市區，是非常受歡迎的路跑路線。也會舉辦高中或當地馬拉松賽跑。

　　全程幾乎沒有高低地勢差異，入門跑者可以輕鬆跑。另外，也有劃分一般入園者的人行道，所以較不用擔心碰撞。

★DATA
- ·距離：2.14公里
- ·距離標示：每100公尺
- ·路面材質：柏油路
- ·紅綠燈：無
- ·洗手間：有
- ·地區：東京都世田谷區
- ·交通：東急田園都市線「駒澤大學站」下車步行15分鐘

區分跑道和一般人行道，入門跑者也可以安全跑步的公園。但是，鋪裝道路較多，幾乎沒有非鋪裝道路。

樹蔭路段多，夏天跑起來也舒適
代代木公園

　　有3種長度的路線，包括約1.2公里、1.9公里及2.4公里，可以依照自己的程度選擇。跑道有很多林蔭，夏天跑起來也很舒適。地勢幾乎沒有高低差。另外，有設置田徑場（織田田徑場），所以個人也可以使用跑道進行正式練習（有免費開放日）。

　　開放時間夏天為早上5點～晚上8點，冬天則是早上5點～下午5點。晚上禁止進入。

地勢高低變化豐富的路線
砧公園

　　號稱世田谷區規模最大的公園，近年來已經成為相當受跑者喜愛的人氣場所。園內的跑道約1.7公里。

　　由於跑步與自行車共用同一條道路，所以要注意避免碰撞意外。路的寬幅不寬，也要注意禮儀。

　　全長1.7公里的路線充滿高低起伏，可以享受地勢差異的樂趣。到自行車道跑步前，很多跑者會先在跑道內側的泥地和草地跑幾圈。

03 Park

★DATA
- 距離：1.2公里、1.9公里、2.4公里3種距離
- 距離標示：無
- 路面材質：柏油路
- 高低差：約2公尺
- 紅綠燈：無
- 洗手間：有
- 地區：東京都澀谷區
- 交通：JR「原宿站」下車步行3分鐘。東京Metro千代田線「代代木公園站」下車步行3分鐘。東京Metro千代田線、副都心線「明治神宮前（原宿）」下車步行3分鐘。小田急線「代代木八幡」下車步行6分鐘。

★DATA
- 距離：約1.7公里
- 距離標示：無
- 路面材質：主要為柏油路
　　　　　　（跑道內側有越野場地）
- 高低差：約9公尺
- 紅綠燈：無
- 洗手間：有
- 地區：東京都世田谷區
- 交通：東急田園都市線「用賀站」
　　　　步行約20分鐘

全程草地的
野川公園

　　沿著野川擴展出去的跑道。沿途有漂亮的大自然景觀，跑步時也能同時觀賞愜意的風景。跑道全程皆為草地，所以特色是對腳的衝擊力較低。

　　即使假日人潮也較他處少，地勢有些微高低起伏，因此也可以進行高速的激烈訓練。

　　由於旁邊就是武藏野公園，如果跨越2個公園一起跑，全程約5公里。

眾多跑者聚集，熱鬧的路跑聖地
皇居（外圍）

　　平日晚上有很多下班的上班族，每個週末也幾乎都有活動。一圈約5公里的跑道周邊，有很多可以換衣服和沖澡的路跑站（runner station）。也有不少跑者特地從較遠的地區前來。

　　從半藏門開始的下坡路段，是俯瞰皇居護城河的知名絕佳位置。附近還有很多餐廳、咖啡廳等跑步後可利用的設施，非常吸引人。

★DATA
- 距離：約1.6公里（來回）
- 距離標示：無
- 路面材質：泥土、草地
- 紅綠燈：？
- 洗手間：有
- 地區：東京都調布、小金井、三鷹三市
- 交通：西武多摩川線「新小金井站」或「多摩站」下車步行15分鐘。

★DATA
- 距離：約5公里
- 距離標示：櫻田門有起跑的標示記號，每100公尺也會在石路上標示距離。
- 路面材質：柏油路
- 高低差：約30公尺
- 紅綠燈：無
- 洗手間：有
- 地區：東京都千代田區
- 交通：往大手門方向，從地下鐵各線的「大手町站」步行5分鐘。從地下鐵千田代線「二重橋前站」步行10分鐘。從JR「東京站」丸之內北口步行15分鐘。

第4章

體驗大自然——
越野跑

愈跑愈有自信的人，可以接著挑戰越野跑。與市區或公園等的平坦鋪裝道路完全不一樣，可以跑在林道和登山道路等非鋪裝道路。穿梭於大自然的快感，是市區路跑無法感受到的體驗。

越野跑是什麼

**培養平衡能力，
使肌肉均勻發展**

據說日本的越野跑人口超過20萬人（trail running）。「越野」指的是森林、原野及山地等未鋪裝的道路。也就是說，越野跑不是使用整修良好的市區道路，而是跑於山或森林等大自然中。

為了因應越野跑中些許的地勢高低差、易滑倒的路面、斜坡及樹根等障礙物，必須採取與市區路跑不同的姿勢和肌肉使用方式。可以培養平衡能力，使跑在不穩定的立足點時，能重新調整崩解的姿勢。不知不覺中，也能刺激一般訓練較難鍛鍊的軀幹和深層肌肉（inner muscle）。

**跑成上坡路段的成就感，
下坡的舒暢感**

跑在大自然中，可以盡情體驗不同於日常生活的樂趣。跑步的同時，可以呼吸森林的新鮮空氣、聆聽鳥兒的悅耳鳴叫聲。

在登山跑道和健走跑道上跑步，攀爬至頂點時，迎面而來的廣闊景致，是努力過後的甜美果實。在跑下坡路段時，速度帶來的暢快感更是令人著迷。有不少越野跑愛好者，都是邊叫邊往下衝的「年屆40歲～50幾歲」的跑者。

不僅能增強體力，也能獲得自然的療癒功效，舒緩身心，這也是越野跑如此受歡迎的原因。

**忘卻都市的喧囂，
踏入大自然**

雖然說是跑步，但也不一定要全程跑完。可以配合自己的速度，覺得累的時候用走的也無妨。尤其是上坡，跑得動則跑，半程用走的也可以。海拔愈高空氣愈稀薄，激烈運動也可能會造成危險。請將體驗山林樂趣擺在優先順位。

越野跑的季節從春季到秋季。由於是穿梭於大自然中的運動，所以即使是相同的路線，也可以體驗四季變化的風景。

跳脫忙碌的日常生活，非常適合用來舒緩身心。

越野跑（trail running）的種類

跑在草原上的長距越野跑
標高2000公尺的高山越野

雖然統稱越野跑，不過也可以分成幾個類別。

●長距越野跑
（cross-country running）

指田野山林、丘陵及草原等非鋪裝道路的路線。包括像高爾夫球場草地的跑道或鋪設木頭屑片的道路。

●高山越野（sky running）

在標高2000公尺以上的山脈跑步，就稱為「高山越野」。也就是在日本稱為「登山競走」的類別。路面多為岩石裸露的岩場，積雪的路面也有可能成為跑道。

另外，高山越野又可再細分為幾種，包括距離50公里以上、海拔高低差2500公尺以上難度相當高的「超級高山越野（ultra skymarathon）」，以及距離未滿5公里、高低差1000公尺的「1千公尺垂直競速（vertical kilometer）」等。日本也有成立日本高山越野協會，跑步人口有增加的趨勢。

高山越野可以享受到征服標高2000公尺山脈的成就感。

入門跑者可選擇有纜車的山

看了越野跑的種類和內容介紹，就知道是難度相當高的跑步。或許會「自覺辦不到」而退卻，不過現在有很多針對入門跑者舉辦的比賽和研習會。請挑戰看看，增添跑步的變化和豐富。

入門跑者第一次挑戰越野跑時，建議選擇有登山纜車的山脈。例如，如果是從東京市中心出發，可以選擇高尾山。搭乘纜車到山頂，只有下坡用跑的。這麼一來，負荷較少且可以輕鬆跑。

不過，下坡路段需要複雜的腳步移動和速度控制。閃避障礙物的同時，也要盡量避免形成煞車力量，有效率地往下跑。為了閃躲樹枝和小石頭，必須能反射性地思考立足點，所以也能培養狀況判斷的能力。

很多賽跑選手選擇越野跑作為訓練，除了因為越野跑能放鬆心情之外，還包括可以喚醒這種天生的感受能力。

很多跑者會將越野跑納入訓練的一環。

03

從公園和低山跑起

公園內的模擬越野跑

實際上，入門跑者要怎麼進行越野跑？

沒有越野跑專用的跑鞋和裝備，隨便往山裡去也會令人感到不安。也有很多人不知道要先到哪裡跑吧。我建議以「公園路跑」為開端。

第3章也介紹過，大型公園通常會有非鋪裝道路，所以可以在接近越野跑的環境中跑步。如果要追求更擬真的路況，也可以刻意跑在相當凹凸、顛簸的路面。跑在泥土和草地上時，腳底的觸感柔軟；跑在砂石路上時，則可以體驗腳步的不穩狀態。

並且，公園以外的地方，也找得到類似越野跑的路況，例如河川用地的坡道或自行車道旁的草地等。如果跑步時能應對市區沒有的大自然路況，這就是越野跑的起點。

公園裡也可以模擬越野跑。請刻意選擇未鋪裝的草地和砂石路。

先挑戰低山。剛開始由有經驗的跑者引導，也較令人放心。

**公園過後是低山，
從可以自行回家的場所開始**

　　即使在公園，有想像力和準備齊全，也能進行越野跑練習。但是，山林中的解放感是越野跑的獨特魅力。

　　覺得公園跑道已經無法滿足自己的話，請換上越野鞋，挑戰低山。不過，要注意行程的規劃。貪心決定「都特地去山上了，一定要花5小時攻頂」就是失敗的開始。先選擇1～2小時即可跑完全程的路線。登山和健走導覽手冊中都有步行登山的所需時間。跑步則以其一半或2／3左右的時間為標準。

　　首次嘗試越野跑時，請選擇有大眾交通工具，便於離開的山，例如距離車站較近、公車路線可達。選擇的標準就是，即使受傷也能自行回家。

　　也要注意時間。登山的最後時限標準之一是日落。中午過後才開始上山，下山時間會落在黃昏到傍晚時段。登山路線通常沒有路燈，一旦太陽下山很快就變得一片漆黑，所以迷路就麻煩了。請留意要一早就出發上山。

04
越野跑的準備工作

保護健康和安全的裝備

正式進入山內越野跑時,必須準備充分的裝備。不僅跑步用具,也要有防熊鈴、防止遇難的指南針、營養補給品等類似登山的裝備。

「手機」也要充飽電。在有訊號的地方,即使迷路也能打開GPS知道自己的位置。身體不適或受傷時,則可以撥打緊急救助電話。

還有一個技巧,將隨身物品裝入拉鍊塑膠袋。事先拆開零食包裝,裝入塑膠袋。如此就不會在山上製造垃圾。另外,也可以防止手機等電子產品進水。

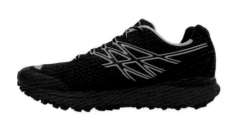

準備越野跑專用跑鞋。

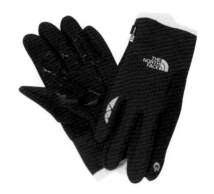

也有越野跑專用手套,但是一般的跑步手套就很夠用。

為了解決迷路和失去方向的狀況，要準備指南針和地圖。也要先學會讀懂地圖的基本知識。

收納工具的後背包。請選擇跑在山路不會晃動，貼合身體的款式。

因應下雨準備的雨衣。也可以用來防寒。

準備含有消毒水和OK繃等藥品的急救包。為了處理扭傷狀況等，也要隨身攜帶彈性繃帶。

在山上缺水可是攸關生死的事。不過，由於水有相當重量，所以隨身攜帶的量要依季節和路線改變。也推薦攜帶運動飲料。

山林相關規定和禮儀

與登山客和健行者共榮共存

大部分造訪山林的人都是登山客或健行者，跑者則較少。雖然不用擔心、膽怯，但是山路的寬度和距離都有限。有的登山客對跑者抱持著負面看法，認為「越野跑者會和步行者產生擦撞」、「破壞大自然」等。請遵守最基本的登山規則和禮儀，讓所有人都可以享受山林的風光明媚。

避免碰撞意外，不要破壞植被

高速的越野跑者，與其他人產生擦撞的危險較高。請隨時注意速度過快的話，可能會發生意外事故。另外，一大群人跑在一起，也會妨礙到一般登山客。

防止事故和麻煩的最佳方法，就是遵守登山的基本規則。要超前時，出聲提醒。擦身而過時雖然依狀況有不同的處理方式，但基本上要禮讓上山的人。並說「你好」，打聲招呼。遵守這些最基本的規則，是首重之務。

也要注意不要破壞大自然。以極快速度跑超過山路範圍，破壞植被就太糟糕了。

跑在指定的登山道路範圍內，經常為他人著想，創造越野跑者和一般登山客都能盡情享受山林的環境。

在山裡，要優先禮讓上山的人。自己在山路邊等著。並請確實瞭解基本規定。

山路種類

　　山路也可分為幾種類別。只要記住這些種類，就可以改變與他人的應對方式。在這裡要介紹幾種山路。

● 縱走路段

連結山脈的登山步道。由於登山客也會使用，要特別留意。

● 單線道

寬度窄，一次只能一個人通過。請拿出互相禮讓的精神。

● 繞遠路

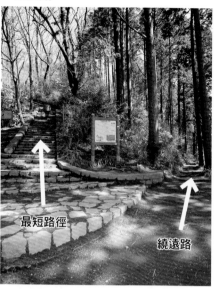

可避免崎嶇道路，並確保安全上山的遠路（照片右邊）。

● 階梯

登山步道隨處都能看到的階梯。高低差比一般階梯大，速度不要過快。

上坡跑法

必須採取與市區上坡不同的跑步姿勢

跑在坡地和不平整道路上的越野跑姿勢，必須不同於市區路跑。上山和下山的跑步姿勢也要改變。

越野跑的特色是，路面未經過整修、凹凸不平且坡度變化大。為了因應這些路況，著地方式和姿勢都不同。

市區路跑是維持一定速度，越野跑是抱持固定負荷

跑在市區時，維持一定速度是基本守則。但是，越野跑則不是速度，而是要保持固定的負荷。

例如，立足點不穩、陡峭的上坡路段，跑步速度是平常的60%。換成立足點較穩、緩和的下坡時，則大約是平常速度的90%。速度的分配可以依個人感覺調整。

這個想法與「以走路代替休息」有異曲同工之妙。藉由縮小速度和負荷的差距，減輕對身體的負擔。

一定要避免速度超過能力所及

比起路跑，越野跑容易增加對肌肉和心肺功能的負荷。並且，跑步距離和時間也較長。剛起跑時，雖然體力還算充足，但若以平常速度跑的話，很快就會筋疲力盡。尤其入門跑者最容易感到辛苦的是上山路段。

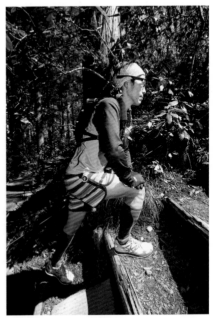

爬階梯時，為了盡量減輕對腳部造成的負擔，可以將手放在膝蓋上。

基本的姿勢與一般路跑相同。不過，由於上山路段有很多陡峭坡度，所以也可以停下來用走的。

下坡跑法

**尚未習慣時，
要注意不要衝得過快**

　　宛如乘著風颯爽下山的暢快感，是越野跑的魅力之一。但是，入門跑者難用適宜的速度跑步，不是因為害怕導致速度過慢，就是無法控制速度導致過快。應該要採取正確姿勢和速度，來減輕身體的負擔。

害怕容易形成後傾姿勢

　　速度慢的時候，由於心裡感到害怕，體重會留在後方，以腳跟著地形成煞車力量。這麼一來，即使在一般狀況下，因重力增大的負荷也會僅落在腳跟。無法完全接收負荷時，即會導致滑倒。

　　請注意身體不要向後傾。將重心放在胸部正下方，頭部到著地的足部成一直線。

　　不過如果重心過於往前，則會衝得太快而無法控制速度。請自行調整姿勢，讓自己不會後傾，也不會衝太快。

　　步幅稍微小一點、提高步頻（pitch），腳步輕快。前進時，腳別以踢的方式用力，活用下坡的重力，下山路段放掉力氣就比較不會累。

**採Z字形路線，
將重力的影響減半**

　　不要一直線的跑，而是採取Z字形路線。和公園路跑的非鋪裝道路相同。如果下坡路段直直往下跑，會直接受到重力影響，但如果是大幅橫向移動，則可以將影響減半。彈性地活動膝蓋和腳踝，不要讓身體跳起來，以全身作為吸震保護墊。如果已經可以控制速度，即可在安全範圍內慢慢加速。

頭部到著地的足部呈一直線是理想的狀態。剛開始容易因為害怕，形成後傾姿勢，不過請慢慢調整到這個姿勢。

形成後傾姿勢後，腳跟會形成煞車力量。不僅速度會變得極慢，也會增加對腳跟的負荷。

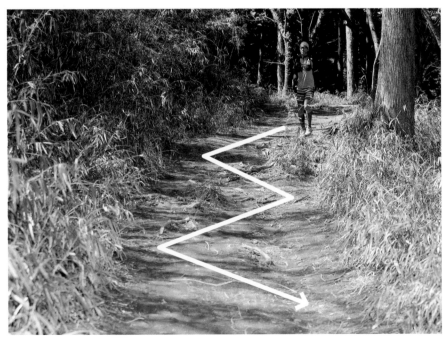

不要一直線往下跑，而是採取Z字形跑法。控制速度。

開拓路線

找到適合自己的路線，比想像中難

　　越野跑與家裡附近的路跑和公園跑不一樣，很難找到路線。不是距離過短就是過長。或者，離家裡很遠、安全有疑慮等，很難發現最適合的路線。

　　不過，一旦找到「就是它！」的路線，真是會令人歡欣鼓舞。在大自然中迎風奔跑，體驗到的爽快感與喧囂的市區路跑不同。反過來講，尋找新路線本身就是一個享受越野跑的方式。不要害怕高度，請一定要嘗試在山林中奔跑的滋味。

透過導覽書，探索路線

　　開拓路線時，可以參考健走或登山的導覽書。除了山的位置、特性之外，也會標示步行的「登山所需時間」，可以依此推算大略的跑步登山時間。

　　或者，也可以參考越野跑專用的導覽書。有一些指南書是專門為入門跑者寫的，有介紹從東京都心出發，當天來回的行程。

查詢比賽資訊

　　除此之外，也可以前往舉辦過比賽的山。舉辦過賽事的山，有足夠的安全性，且可以跟依循路線跑。參加比賽也是一個方法，但是如果對於參賽感到猶豫不決，日後再自行前往也無妨。

　　想參加正式比賽，可以到網路報名。「越野跑者.jp」（http://trailrunner.jp/）和「Mountain

登山和健走導覽手冊是珍貴的資料。可以獲得各種相關資訊，例如登山距離、所需時間、交通路線等。
《40歲開始登山：210則新手必學的登山智慧與密技》（遠足文化）

Sports Network」（http://www.
mtsn.jp）等，有眾多提供比賽資訊
的網站，網站內容也隨著路跑人數增
加而變得更豐富。路跑人數增加，賽
事次數變多，也會為入門跑者舉辦比
賽。若是有感受到在山中奔跑的快
感，希望接下來讀者也可以挑戰比
賽。另外，日本也有越野跑的協會，
他們會發布許多資訊，有需要也可以
到相關協會的網站查詢。

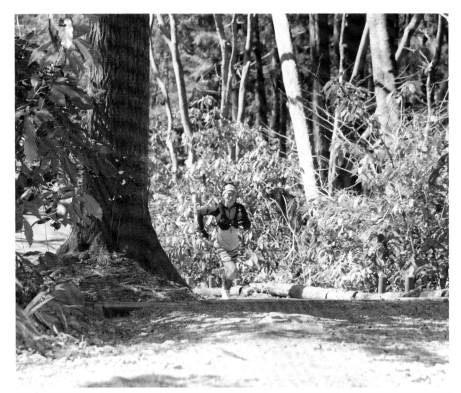

舉行比賽的跑道，賽事當日以外的時間也非常適合跑步。因為完全是為了可以享受越野跑而打
造的路線。

09
越野跑鞋的選擇方式

因應惡劣路況設計的
越野跑專用跑鞋

越野跑的跑道沒有經過鋪裝，地面凹凸不平，容易滑倒。以市區路跑鞋跑在這樣的路面上非常危險。

越野跑專用跑鞋，具有保護腳部的設計，防止因道路凹凸不平而受傷。為了防滑，加強鞋底抓地力；並進行防水加工，避免泥土、雨水，或積雪道路的水滲進鞋內。另外，市區路跑跑鞋，鞋底是平的，而越野跑跑鞋則強調鞋底的凹凸紋理。包覆後腳跟的部分也很堅固，可以穩穩地固定腳踝。

由於結合了各種功能，因此越野跑鞋偏重。習慣穿著市區路跑鞋的話，剛開始跑可能會不習慣。但是為了避免身體因山路路況不穩而受傷，必須穿著這種堅固的跑鞋。

建議先選擇與一般路跑鞋
相近的越野跑鞋

儘管如此，初進入越野跑領域的跑者，可能不適合穿過硬的越野跑鞋。與一般跑鞋差異太大的話，會產生強烈的異樣感而不好跑。請實際到鞋店試穿，確認穿起來的舒適度。

越野跑不僅在垂直方向，橫向也會出力。也要檢查腳會不會在鞋裡左右滑動。

款式規格各式各樣，從與一般路跑鞋相近的輕機能型鞋，到較偏向登山鞋的堅硬款式等。愈硬的鞋款愈能保護腳，但是也容易讓動作受到限制。請依照路線和自己的跑步能力，挑選適宜的越野跑鞋。

軟

市區路跑也能穿，使用範圍廣的跑鞋。
保護腳的機能較少。

中

從輕度的非鋪裝道路到越野跑，
都能使用的萬用跑鞋。

硬

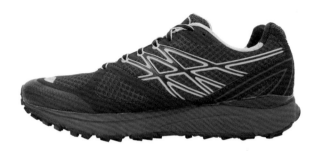

接近登山鞋，能保護腳的越野跑專用跑鞋。

10

越野裝備的選擇方式

準備因應緊急天氣和溫度變化的裝備

　　山上的天氣變化莫測。必須準備裝配，因應陣雨和氣溫驟降的狀況。除此之外，也要準備保護肌膚不被細竹、尖銳樹枝或岩石突角等刺傷，又能方便活動的配備。

　　越野跑並不是持續一直跑。可以放慢速度用走的，或者停下來休憩。因此，也增加了體溫調節的難度。

　　建議選擇吸汗速乾性佳、流汗或淋到雨也能迅速變乾的材質。另外，可以輕鬆穿脫，不會造成行李負擔的款式較理想。

　　右頁介紹的是超輕量防風外套，可以折得很小，所以相當便於攜帶。可依狀況不同穿脫，不僅防風也能提高保溫效果。外套也具有保護肌膚的功能。

　　並且，越野跑裝備也必須具備透氣性，能排出衣物內部熱氣和濕氣。一旦體溫和汗水悶在衣服內，就會導致消耗多餘的體力。請準備雨水或水滴不會滲透，且能排汗的越野跑專用衣物。

　　不過，不能選擇材質過薄的衣物。雖然跑步時體溫上升，身體是暖和的，但是停下腳步後，身體會大幅降溫。降溫的程度是市區無法比擬的。雖然條件很多不好選擇，不過還是請謹慎挑選一件適合自己的衣物。

協助跑步的機能襪

　　比其他路跑種類更應重視的是襪子。由於越野跑對腳部的負荷較大，因此要注重貼身衣物。

　　越野跑專用的襪子，材質大多比一般襪子厚。材質的厚度可以產生吸震性，緩和地面的衝擊力。另外，縫製方式也能保護起水泡或鞋子容易磨腳的部位。

　　在這裡要注意的是鞋子尺寸。襪子材質較厚，等於鞋子尺寸要稍微大一點。請挑選比平日穿著的鞋大一點的合適尺寸。

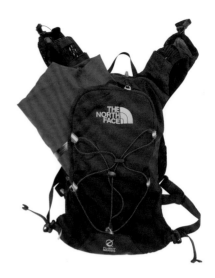

為越野跑研發的機能襪。材質較厚，具有吸震性，也能抗菌除臭。

由於山上天氣變化多端，可以用防風外套來避雨。建議挑選可以將體積折小的款式。

相較於路跑，請盡量不要將肌膚裸露在外。準備一件能輕鬆穿脫的外套，便於調節體溫。

緊急救護的方式

以RICE步驟，處理扭傷、膝蓋疼痛

跑步最常引起腳踝扭傷和肌肉拉傷。兩種運動傷害都可以實施「RICE」傷害急救處理。「RICE」是使用下列字頭組成的急救處理原則，包含4個步驟。

● Rest（休息）／停止受傷部位的運動。
● Ice（冰敷）／冰敷袋置於受傷部位。
● Compression（壓迫）／壓迫受傷部位。
● Elevation（抬高）／使受傷部位的位置高於心臟部。

休息和壓迫步驟會使用到彈性繃帶。建議攜帶腳踝寬度38mm或55mm的繃帶。有各種包紮手法，不過重要的是固定和適度壓迫受傷部位。

緊急處理必須在24小時內實施。處理完畢後，反而要避免冰敷，而是要熱敷和保持不動。

擦傷、割傷、蚊蟲咬傷的處理方式

越野跑和公園路跑也會造成擦傷或割傷等傷害。首先，用清水確實洗淨受傷部位，避免傷口化膿。請隨身攜帶消毒水。並且貼上OK蹦。不過，如果是使用不會乾掉、緊貼傷口類型的OK繃，原則上不須使用消毒水。

在山上也會被蚊蟲咬傷。尤其一旦被虎頭蜂或蝮蛇等具有劇毒的動物刺傷、咬傷，可是會致人於死的。首先要盡速吸出毒液。不過，切勿用嘴巴吸出毒液。因為有的毒液是水溶性，會與口水一起吞下肚。可以隨身攜帶毒液吸取器。如果手邊沒有，也可以用手指擠出毒液，並以消毒水沖洗。

享受跑步──
半程馬拉松

逐步適應、熟練各種距離和時間
後，建議嘗試參加比賽。日本全國
有各種大小規模的賽事。但是，立
刻挑戰全馬也很難。所以對於這樣
子的人，建議先參加剛好是全馬一
半距離的「半馬」。

馬拉松的魅力

辛苦程度不比全馬，卻能體驗成就感

馬拉松比賽的距離包括5公里、10公里等短距離、21.095公里的半馬和42.195公里的全馬，而距離則由主辦單位決定。其中，約全馬一半的21公里半馬，是入門跑者較容易挑戰的目標。不是很輕鬆的距離，但是只要累積訓練經驗，任何人都有可能完成。認為全馬難度偏高，短距離又稍嫌不過癮的人，適合選擇半馬。

下午泡溫泉，享受美食 在賽事場地來一趟觀光之旅

為了參加路跑比賽，也可能前往一般較不會去的地區或是城市。以半馬來說，多數比賽中午過後即結束，所以下午可以享受在市區或鄉野的觀光樂趣。賽後去泡溫泉流流汗，品嘗當地美食並飽覽知名觀光勝地。輕鬆逛逛，傍晚回到家後也還有舒緩身體的時間。不必擔心隔天帶著疲憊去上班。如果是全馬，就變成4～6個小時的長距離。跑了40公里以上的

半馬的21公里，是沒有全馬經驗也能輕鬆跑完全程的距離。

腳，一定會感到相當疲勞。不要說觀光了，連回家都很拚命。

沒有「35公里屏障」，所以對身心的負擔較小

　　全馬跑至近30公里後，腳會開始變重，超過35公里時，很多人會像耗盡能量而無法繼續跑。日本俗稱為「35公里屏障」。有些跑者克服不了這個難關，而遲遲無法跑完全程全馬。但是，半馬是20公里。在遇到屏障前早已結束。雖然對入門跑者而言，這當然也不是輕鬆的距離，但是「累積相當訓練後，誰都可以跑完的可能性」遠高於全馬。並且，跑完後的爽快感和成就感一點都不輸全馬。全馬的一半距離、傷害較少，又能嘗到與全馬相同的比賽奧妙趣味——這就是半馬。

有的賽事也會在黃昏至傍晚時段進行。除了半馬之外，也有10公里、5公里等各種距離。

馬拉松的2大必備要素

「肌耐力」和「速度耐力」

既然特地參賽，請設定目標時間。

馬拉松需要的是能跑完長距離的基礎「肌耐力」，和能跑快的「速度耐力」。在兩者間取得平衡，非常重要。

肌耐力指的是肌肉的持久力。肌肉長時間持續作業的能力。而速度耐力是速度的持久力。維持在一定的速度，可以持續跑多久的能力。在兩者間取得良好平衡，才能縮短馬拉松的時間。

雖然僅將目標放在縮短時間並非本書的主旨，但是賽事都會有時間限制。剛開始的時候，建議將目標時間設定在賽事的限制時間內。

**大部分的市民跑者，
沒有鍛鍊速度耐力**

對馬拉松練習的印象，或許是以緩慢的速度進行長距離路跑。尤其很多跑者都會耗時長達1小時半至3小時，實踐LSD（Long Slow Distance）長距離慢跑訓練，以緩慢速度跑完一段長距離。

「肌耐力」確實可以透過LSD跑步法，獲得某種程度的提升。肌耐力變好後，就可以完成長跑了吧。但是，如果沒有伴隨相同程度的速度耐力，就只能拉長以緩慢速度跑步的時間，而無法培養加速後的長跑能力。

LSD跑步法幾乎不具備提高「速度耐力」的功效。因此，即使每個月的跑步距離都相當可觀，但令人遺憾的是，結果仍然無法在賽事的目標時間內跑完。

由於半馬的距離是全馬一半，所以需要比想像中快的跑步速度。練習時，除了提升基本的「肌耐力」，也要同時訓練「速度耐力」，並且要注意時間。

支撐2種耐力的「有氧能力」

前面提到馬拉松必備的「肌耐力」和「速度耐力」。必須透過訓練使這2種耐力達到良好平衡。而支撐這2大要素的則是「有氧能力」。有氧能力指的是將身體吸收的氧氣轉換為能量的能力。如果能以少量的氧氣進行長時間運動，就能擁有讓血液循環至體內各角落的能力，也可以說是有氧能力較高。提升這個能力，也能提高「肌耐力」和「速度耐力」。

因為，「肌耐力」和「速度耐力」的產生，都是因為氧氣轉換為能量來源。以10個氧氣有效率地代謝10個能量來源，透過持續活動肌肉，發揮耐力。

肌耐力和速度耐力。支撐這2種耐力的是有氧能力。訓練這3者達到良好平衡，就能使時間成績進步。

03

在無鋪裝道路，實施有效率的訓練

**即使加快速度跑，
對下半身造成的壓力也很小**

只要將「肌耐力」和「速度耐力」的平衡訓練好，成績一定會進步。必須納入練習環境一環的是非鋪裝道路。相較於鋪裝道路，在草地或泥土等未經整修的路況上練習，較能吸收著地的衝擊力。因此，對下半身、關節及肌肉的傷害較少。訓練時，可以不用過於在意身體的傷害，加快速度、鍛鍊心肺機能。

速度愈快，著地的衝擊力愈大。也就是說，在鋪裝道路上，隨著速度提高，就容易累積更大的傷害。一旦如此，尚未習慣的入門跑者，在達成提升心肺功能的目的前，身體可能就開始發出哀號了。

**跑在不平整的道路上，
重新調整姿勢**

非鋪裝道路的優點還有一項。非鋪裝道路即使看起來平坦，但還是有細微的連續高低起伏。在這樣的路面上，姿勢容易不正，難以用固定的速度跑步。但跑在非鋪裝道路時，如果能意識到放鬆、不施力的自然動作，就能鍛鍊腳部和軀幹，改善姿勢。

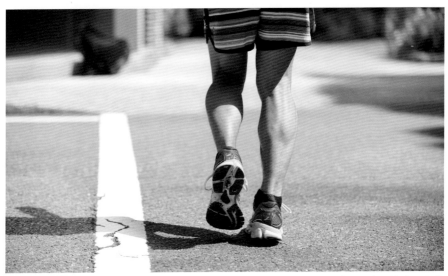

只跑鋪裝道路的話，肌肉的形成方式會失衡，導致身體傷害。另外，以高速跑在硬地上，也會造成下半身的負擔，所以難以鍛鍊「速度耐力」。

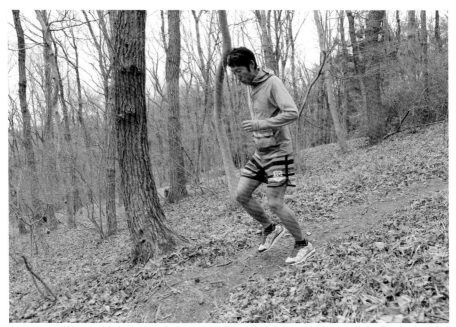

草地和泥土等非鋪裝道路上，著地的衝擊力較小。即使進行快速的練習，對下半身造成的傷害也較少，因此也能同時提升肌耐力和速度耐力。

即使沒有刻意努力，
負荷也會自然增大

在非鋪裝道路上跑步，為了應付細微的路況變化，速度會自然加快。不知不覺中，能同時訓練到肌耐力和速度耐力。建議找幾個草地或泥土場地，依日子或時間改變跑步場地。交互跑非鋪裝道路和鋪裝道路，可以接收不同地面的刺激，並預防跑步變得一成不變。

在都市找到非鋪裝道路可能是一件難事。因此，請參考第3章介紹的「公園路跑」。如果像理所當然一樣，只跑鋪裝道路，就很難發現生活圈中可以進行練習的未整修路線。這樣的跑者，請一定要往公園去。

利用越野跑，打造比賽模式的身體

提升代謝，使身體結實

進行120～180分鐘的越野跑，可以有效鍛鍊馬拉松必備的2大要素之一「肌耐力」。總之要將目標放在長時間活動身體。另外，越野跑有許多上下起伏的坡道，且上坡、下坡使用的肌肉也不同。給予肌肉不同於平坦道路的刺激，可以讓代謝高過一般水準，使身體結實。讓體型轉換為比賽模式。

專業的越野跑者會花很長的時間跑步，但半馬訓練的適宜時間為120～180分鐘。跑超過這個標準，疲勞會堆積在下半身的肌肉，導致之後的練習品質下滑。

越野跑過後，進行短距離全速衝刺訓練

跑完越野跑之後，可以在鋪裝道路上進行3～5次、100～200公尺的短距離全速衝刺（Wind Sprint）。相較於全力衝刺，短距離全速衝刺是

在具有上下起伏的路面，長時間運動身體的越野跑，可以使身體強健，打造比賽模式的體型。

以更游刃有餘的6～7成速度和力量感輕鬆衝刺。放掉力氣，以舒適的速度跑步。進行這個訓練，是為了不要忘記跑在道路上的感覺。

身體輕量化，提升練習品質

　　透過越野跑使身體結實的目的，在於打造能抵抗跑步衝擊力的下半身狀態。跑步時，加諸於下半身的衝擊力是體重的3倍。在身體很沉重的狀態下乍然進行激烈跑步，只會造成較大負擔。因此，先藉由越野跑使身體結實，降低對下半身造成的衝擊力。

　　另外，有的山標高較高，可以跑在遮蔽住直射陽光的路線上，所以優點是酷熱盛夏時也能安全又舒適地進行訓練。

越野跑後進行短距離全速衝刺。以6～7成的速度快跑，不要忘記跑在鋪裝道路上的感覺。

間歇跑和重複跑

以慢跑連結快跑，培養「速度耐力」

如果週末進行越野跑，建議每週中間可執行間歇跑。間歇的意思是「每隔一段時間」。是組合全力衝刺和慢跑的訓練。可以在較短時間內完成。

這項訓練進行於鋪裝道路。如果附近有操場跑道是最好的。以東京市區來講，涉谷區代代木公園的織田田徑場有幾天會免費開放，很多市民跑者會利用這個服務。

先從500公尺×5次開始，逐漸延長距離，減少次數

首先，以8成的速度跑1000公尺，慢跑約1分鐘。這樣一個循環為1組，以2～3趟為目標。依當天身體狀況調整次數。

不過，如果覺得一次跑1000公尺也相當累，可以縮短每回合的距離。大概是200公尺～500公尺×3～5次。下週則跑800公尺×3次，逐步加長距離、降低次數。最後再轉換為1000公尺×3次即可。

間歇跑過後，進行重複跑

完成1000公尺×3次的間歇跑後，接下來要進行重複跑。間歇跑與重複跑雖然類似，不過差異是間歇跑在休息時間進行慢跑，相較於此，重複跑則完全停下腳步。目標是計算時間、維持高速，提高心肺功能。

例如，第1趟以1公里5分30秒的速度跑完3000公尺。第2趟以1公里5分15秒的速度跑完2000公尺，最後一趟以1公里5分鐘的速度跑完1000公尺。每一趟之間停下腳步，完全休息5～7分鐘。

間歇跑是鍛鍊能以多快速度跑完1000公尺的「速度耐力」訓練。重複跑是鍛鍊「維持相同速度，能跑多遠距離」的肌耐力訓練。採行這2種訓練，讓自己成為具有良好平衡的跑者。

間歇時間和休息時間的
活動也很重要

設定訓練的強度相當重要。1個月沒有跑步,猛然進行1000公尺×3次的間歇跑,當然會增加受傷的危險。配合當天的身體狀態、肌肉狀態及情緒等,與自己的身體溝通後,再展開練習。「不練習」也是出色練習的一種。

另外,休息時間和間隔時間的活動也很重要。在間歇跑中,不要忘記經常注意自己的身體,在休息時間利用慢跑輕度「移動」,消除與全力衝刺間的差距,稍微伸展身體、協助肌肉動作。而重複跑則是在中間完全休息,才能維持高速跑步。

這些是完整的訓練,
絕對不要硬撐

看過以上內容就能了解,這裡介紹的是完整的「訓練」。訓練計畫的目的是,累積練習經驗,達成跑完10公里、用1小時半跑完半馬等具體目標。想嘗試這個訓練計畫,建議跑者可以成功使跑步融入生活中後,再循序漸進進入下一階段。絕對不要勉強自己,請經常留心自己的身體,並挑戰訓練。

有些跑步俱樂部會租借田徑跑道,進行間歇跑等速度練習。建議可以參加。

串聯練習

越野跑和重點練習之間，以慢跑進行串聯練習

週末以越野跑或公園路跑，每週中間則結合間歇跑和重複跑來進行訓練。那麼，其他的日子呢？比起完全休息，每天稍微活動身體，較能維持身體狀態和動機。

應該實施的是「串聯練習」。在草地或泥土等柔軟顛簸路面慢跑。降低速度，以7～8分鐘跑完1公里的速度為標準。這是相當緩慢的速度，或許有人覺得加快速度跑起來才開心，但是如果跑得比這個速度快，就會累積疲勞。再快也不要超過1公里6分鐘的速度，跑10分鐘左右。

慢跑的目標①
消除疲勞

慢跑的第一個目標是「消除疲勞」。透過「主動休息（active rest）」獲得回復體力的效果。

緩緩活動身體，促進血液循環才能更容易消除疲勞。因為活動肌肉，藉由肌肉的幫浦作用促進血液循環，除去存在於肌肉內、形成疲勞的物質。氧氣和營養素被運送至全身的細胞，便能驅除疲勞。

慢跑的目標②
掌握身體狀態

第2個目標則是「掌握身體狀態」。與自己的身體對話，以慢速慢跑，就能感受並瞭解跑步的疲勞會如何影響身體狀態。感到「疲勞堆積」時，下次的間歇跑就放慢速度或縮短距離，調整練習計畫。身體狀況差卻仍依計畫練習，練習無法達到效果，反而會受傷。請配合身體狀態妥善地變通調整練習內容。

相反地，慢跑時如果感到「狀況不錯」，就表示產生了疲勞消除、跑步能力提高的「超補償（supercompensation）」反應。「超補償」是指在回復疲勞的過程中，體力變得比訓練前更好。在下次的重點練習，完全確實投入練習就能提升跑步能力。

慢跑的目標③
維持有氧能力

　　第3是「維持有氧能力」。慢跑的運動強度無法提高有氧能力。但是，形成的負荷足以維持有氧能力。完全處於休息狀態的話，有氧能力會一點一滴降低，不過如果持續7～8分鐘跑完1公里的慢跑，即能維持有氧能力。也能維持精神層面的動機。

以輕鬆的慢跑「串聯」週末和週中的練習。其中當然要有完全休息的日子，不過同時也要安排以慢跑確認自己身體狀況的日子。

以短距離全力衝刺結束慢跑

準備3種慢跑模式，依狀況區分運用

慢跑要因應身體狀態和狀況，注意跑步時間。

例如，準備「15分鐘」、「40分鐘」及「70分鐘」3種模式。不感到疲勞時，進行40分鐘慢跑。在進行會造成身體重大負荷的間歇跑前一天，則透過15分鐘慢跑調整身體狀態。或者，週末跑了長距離而尚未消除疲勞時，隔天將跑步時間縮短為15分鐘。只要15分鐘也能改善血液循環。

70分鐘慢跑，讓血液流通至全身上下

透過間歇跑或重複跑等速度練習，發揮身體的極限後，即使做了緩和運動，疲勞也可能還是會累積在體內。置之不理是很危險的。這種時候，就要大幅放慢速地，以1公里7分鐘左右的緩慢速度跑70分鐘。透過這樣的慢跑，血液會流通至微血管各角落，消除肌肉疲勞，並儲存氧氣和能量來源。

慢跑導致姿勢變小

有的跑者會在串聯練習的慢跑後，進行短距離全速衝刺（p.122～123）。慢跑容易讓動作變小。但是，進行稍快的短距離全速衝刺，就能回復到原本的姿勢和速度。尤其慢跑後，感到「動作不俐落」的話，跑2～3趟100公尺左右的短距離全速衝刺，便能修復感覺。

另外，進行70分鐘慢跑後，也可能感到身體變重。這種狀況，可以加入2～3趟的短距離全速衝刺，或

藉由慢跑，血液會流通至微血管的各個角落。

者快速跑下緩坡，就能解除疲憊，愉快地結束練習。

短距離全速衝刺能有效掌握身體狀況。狀況良好時，即使是第3趟短距離全速衝刺，速度還是不會變慢，且能維持流暢的跑步姿勢。相反地，疲勞累積、身體狀況差的時候，第2趟開始很明顯地動作會變差，姿勢不正。

經常犯的錯誤是，為了獲得成就感，全力衝刺，氣喘吁吁並使姿勢崩壞。導致以不正的姿勢跑步。明明是為了消除疲勞才慢跑，卻反而累積了疲憊。請在應該投入練習與應該休息之間，取得良好協調。

慢跑過後，進行短距離全速衝刺。短距離全速衝刺有助掌握身體狀況。

3個月練習計畫

**拘泥於跑步里程數，
便失去原來的目的**

「月里程數」是訓練量的標準之一。如文字所示，指1個月跑了幾公里的紀錄。雜誌中等經常以月里程數作為檢視訓練量的標準。

但是，無論1個月跑了多長的距離，如果都是低速的慢跑則沒有意義。前面說過，要達成目標時間，必須兼備「肌耐力」與「速度耐力」。低速的慢跑僅能增強「肌耐力」。

**以1.3倍交互拉長
距離與時間**

為了提升練習的「品質」，重新安排練習內容的結果，可能會變成里程數增加。這種時候，請「一點一滴」謹慎增加總里程數。

以1.3倍慢慢增加里程數是較適當的速度。突然拉長距離，不論是什麼樣的練習內容，都會使跑步障礙的危險度飆高。但是如果是以1.3倍的速度緩緩增量，則可控制對身體造成的負擔，提高練習的品質。

檢視練習量的標準包括距離與時間。想增加量的時候，以距離、時間、距離、時間……這種方式交互增加訓練量，可以降低對身體的負擔。

不要只在意距離，加入「跑步時間」這個要素來增加訓練量，才是提升練習品質的訣竅。藉此也能避免過度訓練。

訂定練習計畫

請以前述內容為基礎，試著訂定練習計畫。這次，本書以「已經習慣跑步的人，3個月後要參加半馬比賽」為主題，訂定了練習計畫。請作為參考使用。

因過度訓練導致身體狀況變差，是最不好的結果。

●正式訓練每週2、3天

首先，每週跑2、3天即可。平日2天各為1小時以內；週末則為1小時以上。

肌肉從疲勞中回復後，呈現比以前更強的狀態。這就稱為超補償。

為了形成超補償作用，使用肌肉的時間，與回復肌肉的期間，加起來必須達48～72小時。每天跑沒有回復期間，只跑1天則使用量不足。所以每週運動2～3天恰到好處。

●平日短，週末長

平日2天進行40～60分鐘的慢跑。目的是維持體力。如果有餘力，也可以加入短距離全力衝刺。週末則以1公里6分鐘左右的速度跑1小時以上。但是，剛開始不用勉強一定要1小時以上。如果無法持續跑1小時以上，表示身體尚未充分準備好。3個月內逐漸拉長時間即可。

●在2小時中加快速度

依大會不同會有不一樣的規定，不過半馬規定的跑步時間通常為2小時。這是1公里跑6分鐘的速度。週末可以跑1小時以上後，接下來就以2小時為目標。

在這裡，比起2小時不間斷地跑，建議第一個小時慢慢跑，並休息一次。在第2個小時裡加快速度。將後面這一個小時的速度，漸進提升到接近比賽的水準。

●第4週為回復週

3個月期間如果不斷加快速度，一定會導致身體某個部位的疲勞爆發。與1週期間的超補償原理相同，1個月期間內也要設定回復週。3週期間不斷加速後，第4週就要放慢速度。維持每週運動3次，但是強度降至30分鐘的慢跑。

以緩和運動消除疲勞

慢跑促進血液循環

跑步不能持續跑。尤其包含間歇跑這種具有一定速度的重點練習，會使血液酸化，容易累積疲勞。如果因為沒有時間就怠惰省略緩和運動的話，血液循環會變差。血液具有將氧氣和營養素傳送至身體必要場所的功能。血液循環惡化等於身體的動作會變遲鈍。

訓練結束後，慢跑約15分鐘，不要省略緩和運動。練習結束後超過10分鐘，使用過的肌肉會維持緊繃狀態變硬，降低緩和運動的效果，所以請注意時間，充分發揮緩和運動的效果。

赤腳跑在草地上，就能獲得伸展效果

以慢跑進行緩和運動的同時，也一起檢查身體狀況。確認肌肉沒有僵硬、緊繃的情況，可以冰敷感到有異常的部位。

如果環境允許，可以打赤腳跑在地面柔軟的草地上等，效果更好。藉由肌膚直接接觸地面，可以更敏銳地感受到著地的觸感和衝擊力形成的負荷。另外，赤腳跑步的話，自然會以前腳掌著地，也能獲得伸展小腿肌肉的效果。

以冰敷控制發炎

腳部若有發熱的部位，就要使其降溫。發熱的部位表示發生了急性發炎狀況。透過冷卻可以收縮微血管，抑制發炎症狀擴散。以加入水和冰塊的運動冰敷袋，或冷凍的保冷劑敷在患部即可。冰敷時，建議徹底冰敷到

打赤腳跑在草地上，自然會以前腳掌著地，伸展小腿肌肉。

皮膚麻木、沒有感覺。

　　冰敷時間每次約20～30分鐘。不過，將冰敷袋或保冷劑直接貼在肌膚上會過冰，可能無法確實進行冰敷。請用毛巾包住冰敷袋或保冷劑後，再敷在患部上。也能預防溫度過低造成的凍傷。

　　雖然冰敷可以有效預防運動傷害，但也不是所有狀況都能以冰敷解決。沒有發炎的部位不用冰敷。另外，如果冰敷接近關節的部位，可能導致被冷卻的肌肉硬化，動作不順暢，請務必注意。

肌肉發熱表示發生急性發炎。請以運動冰敷袋或保冷劑冰敷。

10

有效促進疲勞恢復的入浴法和睡眠法

**利用泡湯改善血液循環，
促進形成回復疲勞的蛋白質**

進行訓練當天，不要迅速沖完澡就休息，請好好泡個澡。溫暖並舒緩冰敷後緊繃的肌肉，並回復關節的活動空間。泡澡具備「溫熱」、「水壓」、「浮力」3大功效，可以促進休養。

「溫熱」具有打開肌膚表面的血管，促進血液循環的效果。血液循環變好後，可以加速去除老廢物質，將氧氣和營養素運送至疲勞的肌肉。

在40～42度的熱水中，慢慢泡20分鐘左右的半身浴，使體溫升高至38度以上。如此，體內就會形成「熱休克蛋白（Heat Shock Protein, HSP）」這種特別的蛋白質，可以修護、復原因疲勞而受損的組織。泡澡後2天後，效果即會出現。建議進行間歇跑等高負荷的訓練行程後，搭配實施半身浴。

**以水壓使血液逆流，
同時提高有氧能力**

接下來是「水壓」。家庭式浴缸的深度，水壓的壓迫也足以使腰部凹縮3～6公分。水深愈深，水壓愈高。意即下半身的水壓較高。泡澡時，就像穿著分段式壓力彈性襪一樣，具有使滯留於下半身的血液往上流動的效果。

並且，也有助提升跑步所需的有氧能力。因為加諸於腹部的水壓會提高橫膈膜的位置，壓迫胸廓。這麼一來，會增加肺部壓力，使容量縮小。身體所需的氧氣量不變，但容量變小的肺部呼吸進來的氧氣量相同，呼吸肌肉運作得比平常更努力。因此也可以鍛鍊到呼吸肌肉，增加平時呼吸時的氧氣攝取量。只要確實泡澡，就能增進循環器官的功能。

藉浮力從重力中解放，
出遠門時，則利用公眾澡堂

　　最後則是「浮力」。只要站在地球上，身體永遠都會承受「1G」的重力加速度。但是，在浴缸中則可藉由「浮力」，暫時遠離重力。將脖子以下的身體泡在浴缸裡，浮力會抵消重量，因此體重會降低至原本的9分之1。使平常支撐身體的肌肉從重力中解放，得以放鬆。

　　進行越野跑或參加馬拉松大賽而出遠門時，可以順便安排一日溫泉之旅或前往公眾澡堂。利用寬敞的大澡堂和按摩浴缸，充分伸展身體，也能大為提升泡澡的3大功效。

深層睡眠能回復疲勞，
降低體脂肪

　　對於跑者而言睡眠也是非常重要的一項工作。這是所有人基本的生理現象。在適度運動過後，擁有良好睡眠品質，不僅運動員，也有益每個人的身體健康。這是理所當然的事。

　　而擁有良好品質的祕訣就是泡澡。人類在體溫下降時會產生睡意。也就是說，藉由泡澡讓體溫暫時上升，泡完澡後體溫會開始下降。體溫下降後睡意漸起，便能進入深層睡眠。

　　半身浴能使身體暖至內部，在就寢前1小時左右泡完澡。睡前不要滑手機或看書，稍微做些伸展操和運動使泡澡後的身體不會畏寒，直接入睡。這就是理想的睡眠。

　　不過，就像每天被工作追趕一樣，即使腦袋清楚地知道跑步過後身體相當疲憊，但還是難以按理想規劃走。因此請先逐步從難度較低的部分做起，例如泡澡或就寢前做5分鐘伸展操等。

以視線改變跑步姿勢

上半身較易注意姿勢

接近比賽時間前，應該如何調整姿勢？要一朝一夕就大幅改變從小無意識養成的跑步習慣是很難的。

理論上認為正確姿勢要從上半身開始調整。上半身的「視線」和「手臂擺動」，可以靠意識改變。只要調整這2個地方，就能提升跑步效果。

將視線落在20公尺前方

人具有朝視線前方走動的本能特質。在滑雪或自行車等運動中，眼睛望向障礙物時，腦中會出現「閃避！」的想法，但身體卻會做出與此想法相反的動作，往障礙物靠近。首先，從視線開始改善姿勢吧。

手臂舉起與肩膀同高，往前伸直，將視線落於手臂前方20公尺處。朝上看力量會往上，朝下看力量

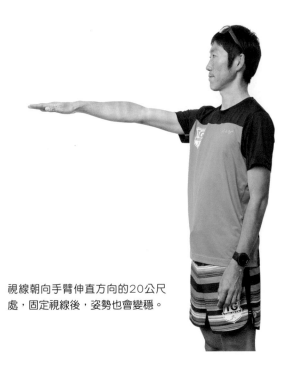

視線朝向手臂伸直方向的20公尺處，固定視線後，姿勢也會變穩。

則會往下。無謂地左右或向後看，都會導致姿勢失衡。

另外，將視線維持在正前方，背肌自然會伸直、骨盆挺立，使身軀穩定。胸部也會大幅張開，可以充分運用左右兩邊的肺呼吸。

上、下坡時，
望向2個身體長度的前方

前述內容是在平坦道路上採行的基本方式。而坡道則有點不同。

上坡時不要朝上看，而是將視線落在約2個自己身體長度的前方。脖子抬高的話，會造成骨盆不正，容易使腰部位置下沉。這麼一來，骨盆會向後傾而無法充分支撐上半身。下坡也是一樣，要望向前方2個身體長度之處。

除了促進身體功能，也能鼓舞精神。上坡時一直朝向前方看，可能會對長長的坡道感到厭煩。下坡則會因為害怕加速而過度減速。

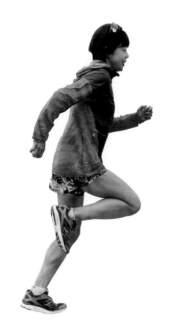

不要向左右或往後方看，專心看著行進方向。

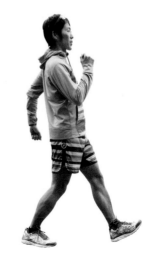

覺得累的時候，容易抬起下巴朝上看。但是，這會導致姿勢失衡，使跑步效率變差。

妥善利用重力的手臂擺動方式

讓手臂的擺動和步伐連成一氣

上半身的姿勢可以靠意識改變。接下來要談的是手臂的擺動。手臂和腳的移動若能順暢連貫，就能產生有效的動作。

手臂擺動的要點在於放鬆。一旦手臂出力，連動的腳部動作也會用力。

動作時要有意識地讓手臂在骨盆側邊小幅擺動，手肘往正前方拉。但是，如果過度在意這個拉引動作，連肩膀都會出力而向後拉。使上半身大幅地偏離正常位置，這會使人容易感到疲倦，因此必須留意。

不是往上，而是向下擺動

手臂擺動是利用手臂的重量，手和手肘向下擺動，呈現如「手刀劈磚」的動作。自然地拉引手肘，利用反作用力使另一隻手臂容易向上拉。說到擺動手臂，有些人會往上擺動，

「向下」擺動手臂，以反作用力「拉高」另一隻手臂，是善用重力的手臂擺動方式。

但是這會變成在抵抗重力。如果能順著重力往下擺動，反作用力會拉高另一隻手臂，形成放鬆、不須施力的手臂擺動動作。

感到難受時，就注意手臂擺動

無論在練習或比賽中，感到難受、步頻變慢時，如果能注意到手臂擺動，與手臂連動的腳部移動就會變得流暢。拖著沉重的步伐，對精神和肉體都是一大負擔。但是，以「手刀劈磚」方式向下擺動輕盈的手臂，問題就解決了。隨著手臂的動作，連動

的腳步移動也會跟上，因此可以輕鬆恢復步頻。

無法使手臂擺動和腳步移動產生流暢連動的跑者，請先穩定骨盆。而「**正面撐體轉體**」運動，可以協助達到這個目的。

●正面撐體轉體

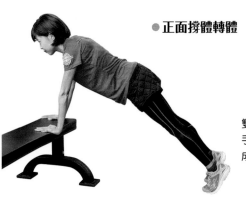

雙手、雙腳打開，與肩同寬，雙手撐在椅子或較高的平台上，形成趴伏姿勢。

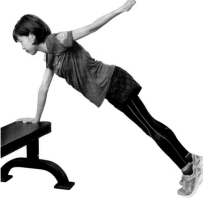

保持這個姿勢，單手離開椅子，整隻手臂到指尖都向後伸直，維持5秒，用2秒將手臂回到原來的位置。支撐身體的手要壓著椅子。另一隻手也要重複做此動作。左右各進行5次。

13

注意反覆循環的穩定和無力狀態

著地時與離開地面時

跑步通常令人覺得是隨時維持在一定力量下進行的運動。但是實際上，反覆著地與跳躍動作的前進過程中，不斷的在控制力量。

姿勢中最重要的是，雙腳著地瞬間與離開地面瞬間的平衡。著地時，身體處於踏實「穩定」的狀態；雙腳離地浮在空中時，處於「無力」的狀態是最理想的。

以軀幹為中心，身體「穩定」的話，可以有效將著地時的衝擊力轉換為推進力。而浮在空中時，即使用力也無法產生推進力，因此最好不要用力而是「放掉力量」。

但是，不少中上階級跑者的狀況也與此相反。著地時軀幹不穩，膝蓋和腰部彎曲、下沉。雙腳離開地面浮在空中時，用力導致全身緊繃。膝蓋和腰部一旦彎曲、下沉，則要花更多能量挺直身體。浮在空中時，即使緊繃著身體，漂浮的瞬間也無法移動身體，因此會耗損能量。

肌肉有3種收縮方式。
出力大小各不相同

為什麼著地時要讓身體穩定？因為，如此一來能將腳力活用到最大限度。

肌肉的收縮方式可粗略分為3種，各自可發揮不同的最大力量。包括，像是在胸前手掌相互推壓一樣，發揮力量時不會改變肌肉長度的「等長收縮（isometric）」、如同舉啞鈴一樣，發揮力量時肌肉會收縮的「向心收縮（concentric）」，以及施力時肌肉長度變長的收縮方式「離心收縮（eccentric）」。

假設等長收縮的出力是100％，向心收縮會變成80％，而離心收縮會高達120％。

例如，肌肉訓練中，會有「要慢慢地放下啞鈴」這樣的指導。這是因為即使是做相同負荷的訓練，使肌肉變長的離心收縮，肌肉產生的力量較大。

將離心收縮的力量
活用於跑步中

　　跑步時，著地瞬間完全是離心收縮的狀態。作為推進力的臀部臀大肌、大腿後側的腿後腱肌群等大塊肌肉，會瞬間拉長並產生力量。這時，能零耗損完整傳遞能量，就是跑步速度快、距離長的訣竅。為了達到此目的，「穩定」身體即為大前提。

　　著地時，如果膝蓋和腰部彎曲下沉，就會浪費離心收縮的力量。結果，便無法充分獲得移動所需的能量，也就是著地後接觸地面時，瞬間產生的能量。

　　如同本書再三強調過的，首先要注意的是著地點在身體正下方。如果位置不在正下方，無論採哪種著地方式，都會形成煞車力量。而且，如果是腳跟著地，每一步都會形成煞車力量，導致動作效率差。

身體離開地面浮在空中時，無論再用力都無法利用這個力量，因此會耗損能量。另外，著地時，為了不失去從地面反射回來的力量，要穩定身體。如此一來，就會形成施力時肌肉長度變長的離心收縮狀態，並將離心收縮的力量當作推進力使用。

改善下半身動作的3步驟

跳躍踏步由胸部向前傾

下半身的動作,可以藉由「原地跳」、「原地踏步」及「由胸部往前傾」3個步驟來調整。

「原地跳」如文字所示,就是在原地跳躍。著地時身體要直直站穩,利用反彈力再跳一次,學習放鬆的感覺。請注意腰部或膝蓋不要彎曲,以免造成身體姿勢歪斜,或因踢蹬地面而整個人躍起。

接著是「原地踏步」。掌握腳在身體正下方著地的感覺,不要消耗離心收縮獲得的能量。

最後是「由胸部往前傾」。將視線落在前方20公尺處,讓胸部往前傾。只要往前傾,腳就會自然往前踏出,以支撐身體。不用有意識地踏出腳,而是要掌握為了支撐身體,腳自然向前踏出的感覺。

將意識化無的運動

不過,跑步中要去注意到姿勢是很難的。跑步時,在無意識中實踐從這3個步驟所獲得的感覺,非常重要。

請嘗試這裡介紹的3個運動。

「**深蹲**」是大家熟悉的運動,可以鍛鍊下半身肌肉,但是,這裡要使髖關節、膝關節及腳踝3個關節產生連動。

「**原地跳**」則是利用比深蹲速度更快的動作,使3個關節連動,切換著地時的穩定感和跳躍時的放鬆感。

最後是「**跳躍&維持**」,去注意胸部往前傾斜,自然向前行進,就能培養著地於身體正下方的感覺。

● 深蹲

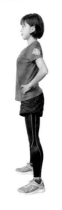 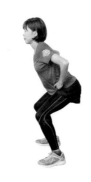

①雙腳打開與肩同寬，雙手插腰。
②依序彎曲髖關節、膝關節及腳踝，以放下臀部的感覺下蹲。請注意膝蓋位置不要超過腳尖。

● 原地跳

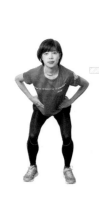

①與深蹲一樣的動作。
②原地跳躍。在空中放鬆，身體直直。
③輕輕彎曲膝蓋的同時，原地著地。能回到與相同的姿勢是最理想的。請注意不要將體重過度放在腰部和膝蓋上。以腳拇指、小指及腳跟平均支撐體重。

● 跳躍&維持

①雙腳靠攏、站直，雙手插腰。
②輕輕往前跳1步。
③維持由胸部往前傾的姿勢，停頓一下子。注意在身體正下方著地，避免上半身的位置偏離。

調整歪斜的身體

**減少身體歪斜，
回復合理的動作**

自己較難注意到，不過人體多少有點歪斜。因為長期的生活習慣和走路的習性，使關節和肌肉偏離原本應該在的位置並被固定。這就是身體歪斜。

如果放任身體歪斜不管，不正的身體會持續造成負荷，導致傷害。而且，更會成為影響表現的原因。無論再怎麼練習，成績還是無法進步，陷入委靡不振的狀態。

理想跑步的本質是，能量浪費少、有效發揮功能的動作。因此，必須擁有一副較少歪斜的身體。

影響肌肉，改善歪斜

調整歪斜時基本上要從肌肉開始著手。跑者自行調整骨骼和關節較難，但是可以簡單強化變弱的肌肉，或者伸展、舒緩硬化的肌肉，最終也能連帶調整到骨骼和關節的歪斜。

尤其特別容易弱化的是**下腹部**（腹肌群下部）、**臀部**（臀中肌）及**大腿內側**（內收肌群）3個部分。因行政工作長時間坐著，或習慣路面高低差少的無障礙空間後，這些肌肉就會變得較弱。

針對這些部位的肌肉，以下將各別介紹1種可以在家輕鬆強化的運動。每週做2～3次，就可以回到自然協調的身體。

● 下腹部

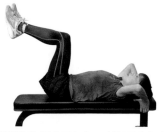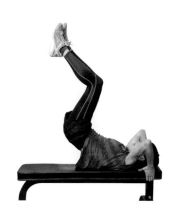

①仰躺於地板或平台上，大腿垂直往上抬起，膝蓋彎曲90度。

②以這姿勢將膝蓋垂直往上抬起，使臀部騰空。注意盡量不要改變膝蓋的彎曲角度。

● 臀部

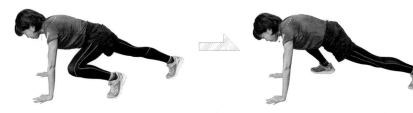

①身體趴下，手掌放在肩膀正下方的地板上。單腳彎曲，使膝蓋靠近胸部。

②維持手撐住地板的狀態，跳躍交換左右腳位置。剛開始，著地時請注意腳的放置狀態和左右是否對稱。做10次×3組。

● 大腿內側

①身體側躺，手肘放在肩膀正下方。

②另一隻手往上打直。

③以上面那隻腳為起點，抬起腰部。

④下面那隻腳的膝蓋彎曲90度。

⑤維持此姿勢10～15秒。左右都要做相同動作。

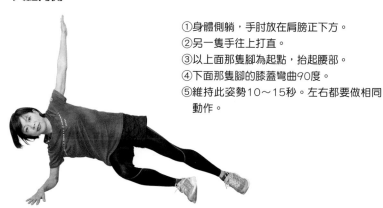

揉開硬化的肌肉

**重點是在
「痛快」時刻停止**

　　與強化肌肉同等重要的是修護。尤其，要放鬆硬化的肌肉，使之變柔軟。身體處於溫熱狀態時肌肉容易伸展，因此肌肉訓練過後，肌肉變熱、稍微出汗的時候，或者剛泡完澡時，是做伸展運動的最佳時機。

　　不要運用搖搖晃晃的反作用力，而是在靜止狀態下伸展肌肉。伸展到覺得「痛快」的程度時，維持靜止動作，自然地持續呼吸。如果繼續伸展到出現疼痛感，肌肉反而會緊繃收縮，造成反效果。

　　現代人最容易硬化的肌肉包括**髖關節**（髂腰肌）、**大腿外側**（闊筋膜張肌）、**大腿後側**（腿後腱）、**小腿**（小腿三頭肌）及**腳底**（足底蹠肌）等部位。在這裡要介紹使各部位軟化的伸展操。

● **髖關節（髂腰肌）**

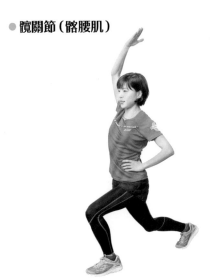
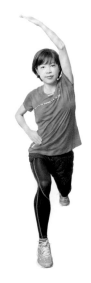

①雙腳前後打開約1步寬的距離，後腳膝蓋彎曲，下蹲。
②與前腳同側的手插腰，另一側的手臂沿著頭部側邊弧度，往上舉起。
③將體重落於前腳，伸展髖關節。同時，將身體往與舉起的手相反方向傾斜，伸展身體側面。

● 大腿外側（闊筋膜張肌）

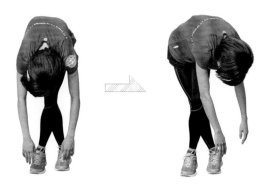

①雙腳前後交叉、站立，維持此狀態，身體往下彎。把腳尖當目標，伸直手臂。
②身體往前腳那一側扭轉，伸展大腿外側。

● 大腿後側（腿後腱）

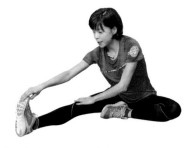
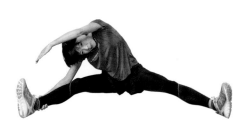

①坐在地板上，單腳往斜前方伸直，另一隻腳則彎曲。
②手伸直觸碰前面的腳尖。感到痛的話，不用碰到腳尖也OK。
③覺得這個動作還算輕鬆的人，可以將對側的手往腳尖伸展。同時伸展身體側面。

● 腳底（足底蹠肌）

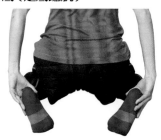

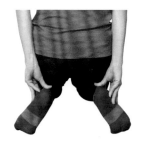

①在地板上採正座姿勢，立起腳尖，將腳跟落在臀部上，伸展腳底。
②改變足部方向，伸展不同部位。

分開使用不同種類的跑鞋

練習和比賽都可以靠跑鞋改變成績

對於跑者而言，最重要的工具就是跑鞋。說跑鞋可以影響訓練和比賽成績絕對不是誇大。如果是參賽，基本上可以準備3雙鞋，依場合區分使用。

第1雙是串聯練習的慢跑專用鞋。吸震力高，可以承受著地衝擊力。中上階跑者可能會覺得鞋底太厚，但是有的奧運選手也會穿著這麼厚的鞋底進行慢跑。

第2雙是速度練習專用鞋。這種鞋較重視彈力，要選擇幾乎不具備吸震性的鞋款。進行間歇跑等速度練習時，由於跑步距離較短，所以比起吸震性更強調彈力。

第3雙是比賽專用鞋。最好選擇彈力佳同時也兼具吸震性和輕量性的賽跑鞋。

跑步速度較快時，雖然彈力很重要，但是如果缺乏吸震力和輕量性，則無法負荷長距離的比賽。參加比賽最好將這3種鞋款準備齊全。

鞋子的壽命最長也只有1年

鞋子的受損程度，會依穿著方式、姿勢及練習環境等而有所改變，所以不能一概而論。但是，慢跑專用鞋以1年2雙；速度練習專用鞋和賽跑鞋則是以1年1雙為汰換標準。

鞋子的壽命不能用外觀判斷。即使外觀看起來沒什麼壞，只要連續穿著1年以上，最好還是換掉。就算只是放在鞋櫃，鞋子材質也會因接觸空氣而氧化，並持續劣化。服役完畢的的鞋子不要丟掉，雨天練習尤其是跑道較髒時可以穿，或著當成越野跑專用跑鞋使用。

● 鞋底較厚，吸震性高的慢跑專用鞋。

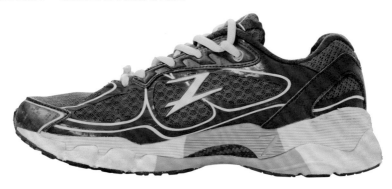

● 重視彈性，鞋底較薄的速度練習專用鞋。

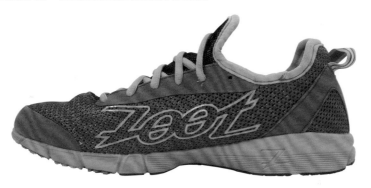

● 兼具彈性和吸震性的輕量型賽跑鞋。

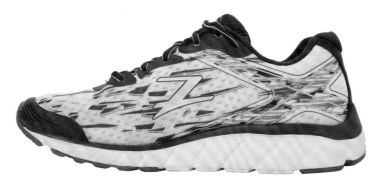

區分使用3雙跑鞋，包括鞋底較厚，吸震性高的慢跑專用鞋（最上方照片）、重視彈性，鞋底較薄的速度練習專用鞋（中間照片）及兼具彈性和吸震性的輕量型賽跑鞋（最下方照片）。

跑鞋的保養與合腳性

用除臭劑預防細菌和異味

　　雖然跑鞋容易沾上泥巴或灰塵變髒，但是一洗鞋型又容易歪，所以最好不要清洗。鞋子濕氣太重或有異味時，可能會想晒晒陽光，但是紫外線會使鞋底等材質劣化。

　　建議使用除臭劑。跑步結束後，在鞋墊上噴2～3次即可。只要這麼做，就能大幅減少細菌繁殖和討厭的異味。

　　跑鞋的壽命一般為500～600公里，但是如果依場合區分使用3雙跑鞋，那麼就不會一直穿同一雙跑鞋，可以延長跑鞋壽命。因此，要特別注意防止細菌繁殖和產生惹人厭的味道。

**綁鞋帶要讓腳趾可靈活活動，
腳跟貼緊**

　　所有廠商在研發跑鞋時，相當注重的就是合腳性。但是，其實也可以透過鞋帶來調整舒適度。

　　單隻腳由28塊骨頭組成，越往腳尖小骨頭越多，越往腳跟方向大塊骨頭越多。最理想的狀態是這28塊骨頭都可以自由活動。

　　腳尖綁鬆一點，讓腳趾可以自由活動，而從腳背到腳跟則綁緊一點，提高整體感。

　　如果有高足弓或拇趾外翻的情況導致有些部位太緊、不舒適，可以跳過此部位的一個鞋洞。不必按照原來的形狀穿鞋帶。由於每個人的腳型皆不同，所以請選擇自己適合的綁鞋帶方式。

**基本上是由上往下綁鞋帶，
過緊的話就由下往上綁**

　　由上往下穿鞋帶，可以提高支撐性。但是，大多正式比賽的跑鞋，鞋帶較硬且斷面呈現扁平形狀。這種款式的鞋帶，由上往下穿的話，可能會變太緊。如果繫緊鞋帶後，覺得「還可以再鬆一點」的話，可以由下往上穿。

　　在大會現場觀察參賽者，可以看到參賽者們聚精會神、彷彿在綁加油頭巾一樣，「拉！拉！」綁緊鞋帶的景象。但是，綁太緊會壓迫到腳帶來反效果，而且要綁那麼緊也只是因為尺寸不合腳。所以過於強烈壓迫的話，會妨礙腳部自由活動，無法發揮吸收衝擊力或彈性等腳部的原本功能。

　　有些跑者為了討個好彩頭，會長

年穿著中意品牌的經典款式，但是跑
鞋技術日新月異。新跑鞋不斷亮相。
請不要在意品牌，交替換穿並找到適
合自己的跑鞋。

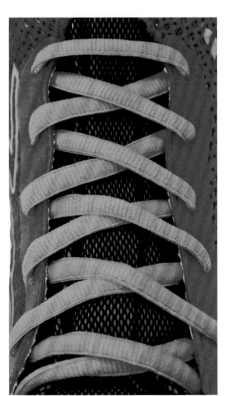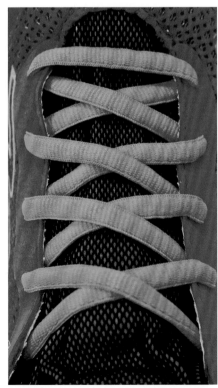

由上往下綁鞋帶（左邊照片）與由下往上綁鞋帶（右邊照片）。請配合自己的腳型，改變綁鞋
帶的方式。基本上，由上往下可以綁得比較緊。

練習補充水分

感到口渴時，
已經出現脫水症狀

口渴就喝水，事情不是那麼單純。對於跑者而言，也要練習補充水分。尤其夏天為了預防中暑症狀，必須適時補充水分。

感到口渴時，其實已經處於脫水狀態。所以為了避免流失更多水分，身體會出現防禦反應或停止出汗。出汗具有降低體溫的功能，而停止出汗等於無法使上升的體溫下降。熱度悶在體內，最嚴重的狀況就是導致中暑。

補充水分也具有降低脈搏的效用。出汗時，血液量會減少，為了提供肌肉與出汗前一樣的血液供給量，心臟會增加跳動。因此，補充水分可以降低心率，減輕心臟負擔。

純水無法補充
礦物質的不足

練習量較大的跑者，補充水分時，建議以運動飲料代替純水。只喝純水補充因汗水流失的水分，體內會缺少鈉等礦物質，有引發「低血鈉症」的危險。

如果練習時間在100分鐘以內，也可以喝礦泉水等水。但是，如果跑步的時間更久，請喝運動飲料。由於含有隨汗水流失掉的鈉，所以可以預防低血鈉症。並且也可以補充作為能量來源的糖質。

因應胃的消化時間，
調整運動飲料的濃度

也有人「因為運動飲料太甜，所以會稀釋過後再喝」。不少跑者表示甜味殘留在胃裡，導致胃不舒服。

適度的糖分確實會幫助消化道吸收水分，但是過多的糖分容易殘留在胃裡，減緩水分吸收的速度。所以用水稀釋運動飲料，可說是妥當的作法。

但是，糖分濃度不同，在每個人胃裡的消化時間也有差異，很難一概斷定「稀釋到這個程度就可以」。請在練習時，找出適合自己的運動飲料稀釋程度。

適度的水分補給是不可或缺的要素

　　每小時適當的水分攝取量標準，夏天是800毫升，天氣較涼的時候則是400毫升。

　　過去，有的書會教導「喉嚨乾了也不要喝水」或「喝水會降低活動意欲」等毫無科學根據的說法，但是正如前面所說的，適當的水分補給是不可缺少的。這是考量到維持身體機能和安全性兩者後的結論。自1980年代後期，就已經開始宣導運動時要積極補充水分的觀念。

口渴時就表示出現脫水症狀。在感到口乾舌燥前，就要注意隨時補充水分。陷入脫水狀態後，會停止流汗。體溫異常升高，導致中暑。

20
比賽當天的準備工作

早餐在比賽開始前4個小時前吃完，比賽前食用不會殘留在胃裡的果凍狀食物

大部分馬拉松都在中午前開始。如果包含交通和換裝時間在內，一大早就要從自家或住宿地點出發。基於這一點，比賽前一晚不要熬夜或大量飲酒，注意盡早就寢。

早餐則要控制種類，不要攝取會讓腹部變沉重的食物。例如，如果比賽是早上9點開始，那早餐就要在4小時前的清晨5點開始吃。抵達會場前，使用完洗手間，以既非空腹也非飽食的狀態站在起跑線前。

吃完早餐過了4小時以後，體內的能源會大量減少。因此，開始前要補充一份不會殘留在胃裡的能量果凍飲。有些選手會攝取糖質含量豐富的香蕉、蜂蜜蛋糕或餅乾等，但是最恰當的作法，還是盡量選擇不會殘留在胃裡的果凍飲。

如果是當日領取，請不要忘記攜帶號碼布兌換券

攜帶物品包括跑鞋和換洗衣物等基本物品。除此之外，不要忘記號碼布兌換券。如果是事先郵寄，則要帶號碼布、計時晶片和寄放物品的袋子等。即使忘記帶號碼布也可以到現場再補發，但是通常需要出示身分證等文件。為了不讓麻煩的手續擾亂注意力，前一天請先準備齊全。

裝備先穿戴在防寒衣物下，只要脫掉上衣即順利換裝完畢。如果想再減少行囊，也可以連跑鞋都先穿上。比賽場地也會有更衣室，但是一想眾多參賽者都要使用，光是換裝就會花掉不少時間。所以，先穿好會讓過程更順利。

全馬通常舉辦在晚秋至冬天這段寒冷季節。相較之下，有些半馬會舉辦於氣候較宜人的5、6月。這也是半馬難度沒有全馬那麼艱辛的優點之一。

塑膠袋出乎意料的好用，
不用拆裝號碼布

開始前，整裝、排隊蓄勢待發。這時候如果下起雨或溫度下滑，也會使不好容易因為暖身而變暖的身體變冷。

市民跑者經常利用的是塑膠袋。自行在脖子和手臂通過的位置剪2個洞，就可以變成雨衣或防寒衣。等雨停或比賽開始身體變暖後，捲成一團就不會占很大空間，可以收進小包包。或者，丟進途中給水站附近的垃圾桶。

也可以穿著防風外套，但是比賽中參賽者的號碼布必須置於容易看見的位置，所以拆裝很麻煩。就這一點而言，因為透明塑膠袋可以看到號碼布，所以許多跑者都很愛用。

可以搭乘公共交通工具前往會場。開車前往的話，可能發生沒停車位的狀況。另外，如果要順道在比賽地點旅行，也請事先訂好住宿。

確實做好行前準備，讓比賽當天可以安心、冷靜參賽。做好萬全準備後，只要專心跑步，期待跑出好成績。

多樣主題的路跑活動

**不只跑，
還充滿無限玩法**

近來「旅行路跑」受到矚目。因為可以在第一次前往的旅行目的地上跑步，接觸當地的街景和人，也不須費心攜帶大型工具，只要帶著輕便的衣服和跑鞋，就能結合旅行與跑步。

也有「海灘路跑」的活動。除了能體驗跑在海岸上的舒暢感，柔軟的沙灘還能吸收著地的衝擊力。另一方面，立足點不穩也有助進一步提升肌力和心肺功能。

其他主題還包括滿地泡泡的「泡泡路跑」，撒滿五顏六色粉末的「彩色路跑」。

享受跑步的方式變化無窮。為了讓生活更健康、幸福，不妨嘗試一次。

跑步時可以聆聽海浪療癒聲音的「海灘路跑」。有一種不必被比賽時間拘束的解放感。

泡泡漫天飛舞的「泡泡路跑」。可以欣賞藝人和DJ的現場表演。

The Color Run®

「彩色路跑」中使用的粉末是玉米澱粉。添加食用色素，不會對人體造成危害。

結語

　　在現代，有網路、雜誌及書籍等多種獲得資訊的管道。一旦在社上會形成一股流行風潮，相關資訊的數量會變得愈來愈龐大，令人搞不清楚哪些才是真的。

　　這一點在跑步領域中也是一樣。有的資訊會建議「休息〇〇天，就要花〇〇天回復原本狀態」或「不跑超過〇〇分鐘，就沒有用」等。不過，我認為最重要的是在這些大量的資訊中，找出適合自己的資訊。

　　本書介紹了初學跑步基本中的基本，和公園路跑和越野跑等簡單的跑步變化。而目的是將跑步融入生活，享受跑步的樂趣。如果你閱讀本書、聆聽自己身體的聲音後，能發現最適合自己的跑步型態，那我將會感到萬分榮幸。而且，如果對跑步產生了丁點興趣，並有機會來到我的健身房，我會協助你找到更多享受跑步的方法。

● 作者檔案 ●

白方健一

1978年出生於東京。TopGear
國際合同公司總教練代表。
本身也立志成為人生跑者，跑
過超級馬拉松和越野跑等。為
所有跑者規劃符合生活型態的
獨家專案。也主辦過多場賽事
和路跑知識講座，並參與各種
活動，活躍於媒體上。
Top Gear Running Club
http://topgear-rc.jp/

吉田香織

1981年出生於埼玉縣。高中畢
業後，進入積水化學公司。以
日本代表的身分，出征過多場
馬拉松接力賽。2015年11月
在埼玉國際馬拉松中拿下第2
名，是日本的最佳成績紀錄。
並分別於2006年北海道馬拉
松、2010年和2012年的澳洲
黃金海岸馬拉松中贏得冠軍。

【日文版工作人員】

〔本文設計‧DTP〕	清原一隆（KIYO DESIGN）
〔編輯‧製作〕	ナイスク　http://naisg.com
	松尾里央　高作真紀　中村僚　加藤希美
〔取材‧撰稿〕	吉田正広
〔攝影〕	松園多聞　足立雅史　松田杏子　大賀章好
〔模特兒〕	白方健一　吉田香織
〔製作協力〕	国営武蔵丘陵森林公園　アートスポーツ 渋谷店
	株式会社ゴールドウイン　セイコーエプソン株式会社
	ネイチャー日本　スポーツワン　The Color Run®

大人の
自由時間

大人的跑步課
從挑鞋方法到姿勢調整，跑步技巧大公開

2016年11月1日初版第一刷發行

作　　者	白方健一、NAISG
譯　　者	楊毓瑩
編　　輯	林宜柔
美術編輯	鄭佳容
發 行 人	齋木祥行
發 行 所	台灣東販股份有限公司
	＜地址＞台北市南京東路4段130號2F-1
	＜電話＞(02)2577-8878
	＜傳真＞(02)2577-8896
	＜網址＞http://www.tohan.com.tw
郵撥帳號	1405049-4
法律顧問	蕭雄淋律師
總 經 銷	聯合發行股份有限公司
	＜電話＞(02)2917-8022
香港總代理	萬里機構出版有限公司
	＜電話＞2564-7511
	＜傳真＞2565-5539

AKIRAMENAI RUNNING TANOSHII
RUN NO HAJIMEKATA, TSUZUKEKATA
© KENICHI SHIRAKATA 2016
© NAISG inc. 2016
Originally published in Japan in 2016 by
Gijutsu-Hyohron Co., Ltd.
Chinese translation rights arranged through
TOHAN CORPORATION, TOKYO.

國家圖書館出版品預行編目資料

大人的跑步課：從挑鞋方法到姿勢調整，跑步技
巧大公開 / 白方健一，NAISG 著；楊毓瑩譯.
-- 初版. -- 臺北市：臺灣東販，2016.11
160面；14.7×21公分
ISBN 978-986-475-179-2(平裝)

1. 賽跑 2. 運動訓練

528.946　　　　　　　　　　　105018589